K 凱特文化
KATE

Knowledge 知識 ＊ Adventure 冒險 ＊ Taste 品味 ＊ Enlightenment 思維

愛旅行系列*給你一場精采的閱讀旅程

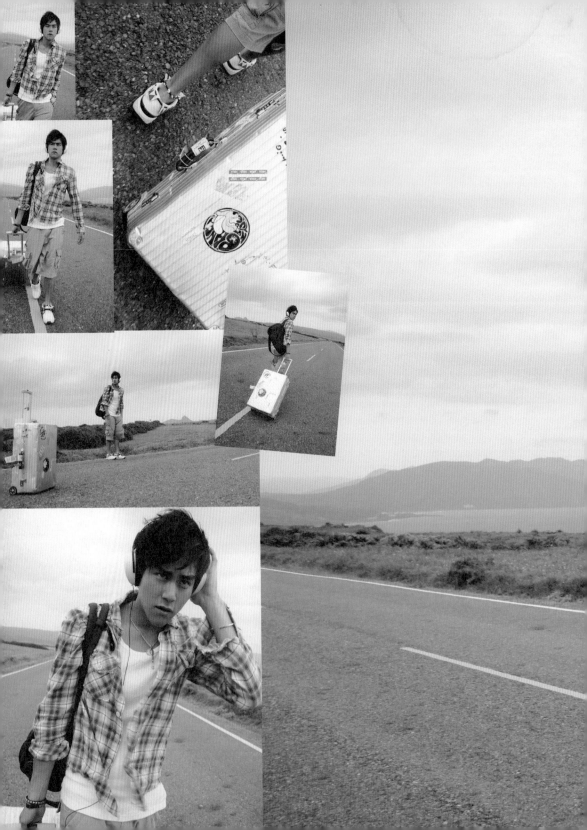

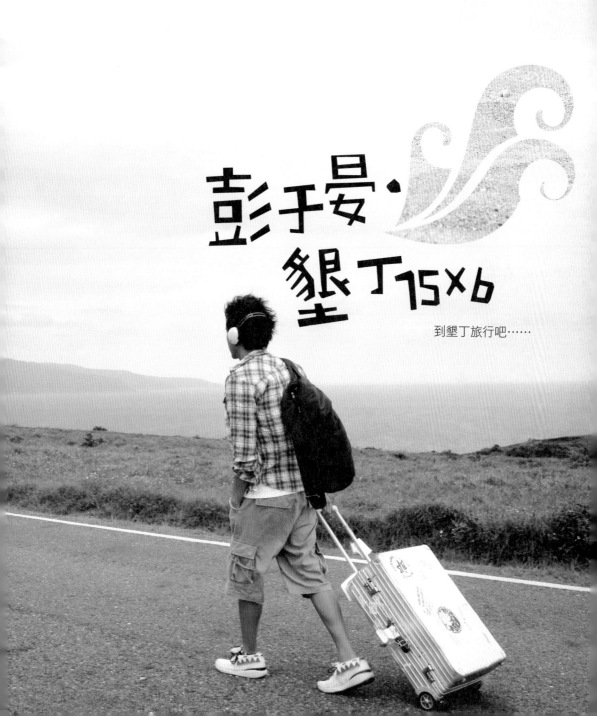

彭于晏‧

墾丁15×6

到墾丁旅行吧……

 麻吉叫好推薦!!

就我的觀察來看Eddie沒說話的時候，就是在想下一個冷笑話。

有事沒事就要來一杯連鎖飲料店裡內容最複雜的那一款。

三不五時就得補充零食。穿著鞋子腳步聲卻像穿著夾腳拖鞋。

走在馬路上動作慵懶的像走在沙灘。

明明是在棚內打光，他的表情像是在海邊曬太陽。

Eddie皮膚黑黑，臉頰紅通通，眼睛射出兩道光。

只要他出現，工作都變得像在渡假；隨便跟他聊個兩句，整個人都變得懶洋洋。

Eddie+墾丁？Eddie＝墾丁！

大S

- -

藉由《彭于晏·墾丁15x6》去體驗一個不一樣的墾丁

《彭于晏·墾丁15x6》？？？Eddie彭出書勒！！！而且寫的還是我們最愛的墾丁！！！那怎麼可以少了我呢？其實看到阿彭出這本書的時候，真的讓我超羨慕的，心理面想，可惡～被搶先一步啦！不過看到書裡介紹的朋友&地點真的激起了我心中的陣陣漣漪，書裡面介紹的地方，不管是好吃的、好喝的東西，可都是正港墾丁Local才會知道的！打破了一般對墾丁只有大街和海灘的刻板印象，也希望大家能藉著這本書能夠體驗一個不一樣、卻精采加倍的墾丁喔(P.S.去墾丁玩可以把心留在那邊，但是垃圾記得帶走喔！)。

阮經天

炙熱的夏天，沉重得彷彿可以窒息一切活力。
就在那樣夏日裡的一刻失眠的藍色中，我與你擦身而過。
那是我僅僅記得的一刻。

記得，那一眸帶著笑意的眼神；
記得，那一蓬鬆捲的短髮；
還記得，那一抹帶點調皮的微笑。

所有人的好，所有朋友的獨特，所有原始的平凡，所有的喜與悲，還有，所有所
有可能的所有……，都被你這般敏感的心，沒有遺漏的，封藏著。

走在藍色時刻，回頭還能望見你，跳躍著大聲對我喊：「我只是想為他們留下點
什麼！」

感動你對一切的珍惜。原來，在這一個短暫的擦身中，你刻下了很深的印記。

下過雨後，這個夜晚變得輕盈且透涼了起來。
這個夏天，因為你，注入了無比的勇氣和活力。

桂綸鎂　桂綸鎂

一個有國際旅遊景點水準的南台灣國度──Kenting

在〇7年四月下墾丁拍戲之前，我對墾丁的記憶停在十年前，那是個沒有墾丁大街、沒有那麼多民宿、甚至衝浪店的年代。

然而很幸運的，因為《我在墾丁*天氣晴》，我跟所有演員包括Eddie，有機會變得如此熟悉有默契，我在那裡的四個月，認識了一群很棒的朋友……也重新認識了台灣最美麗之一的地方──Kenting……一個有國際旅遊景點水準的南台灣國度。

這個地方之所以美麗，許多旅遊書都有介紹不需贅述，然而，去到一個地方旅遊，真正想要感受「當地的生活」或是那種「生活態度」的方式，你絕對需要一個不同的角度、另一個切入點──Local。

Eddie的這本書中，有太多美麗精采的回憶，有太多我想念的朋友，阿元、J姐、阿富哥、老大、莊哥、惠姐、楊SIR、酥餅哥、「戀戀白沙」(一家很棒的民宿)老闆……etc.(太多了寫不完……沒寫到不是忘記你們喔:P)

這些人在那個美麗的夏日，對我們提供的不單單只是拍攝上的援助……他們也讓我欣賞到了許多很棒的「態度」，一種純粹簡單的生活模式，簡單，卻又那麼的幸福。這是掩蓋在商業下，一般人不易發現，然而卻是我最愛的墾丁。

透過簡短的文字介紹，我彷彿又看到他們在我面前與我經歷的美好時光，一起在秘密基地趴，吃阿元煮的菜、說冷笑話；一起在白沙莊哥家或「戀戀白沙」，喝點小酒看夜景聊天；一起……他們是那麼的真誠可愛。
想要認識墾丁……錯過他們，真的就太可惜啦……

張鈞甯

與Eddie一起工作是很開心的事，
他有一種分解緊張工作氣氛的特質。
與他合作的過程中，
他常能讓人不自覺的感到輕鬆，
相信這本墾丁旅遊書，
除了讓大家更深入瞭解墾丁美景的精彩！
經由Eddie的引領，
讓人自然而然地感染他那份自在的快樂。

張孝全

--

Eddie，是一個家教很好；很有幽默感；工作時認真敬業；很好相處討人喜歡的大男孩。

但在他如陽光般燦爛的外表下，我知道，他也有一個深沉的內在……

身為一個導演，我很喜歡這樣的演員，常常想著，找著，再合作的可能。

我也很佩服他，在跟我去墾丁混了幾個月之後，除了拍了一部感動挺多人，但收視率不怎麼樣的戲之外，還能再搞出一本，看起來挺有趣，希望也能賣得不錯的書……「阿娘喂啊……」厲害！

相信在衝得一嘴好浪的，墾丁一哥，鍾漢文的帶領下，你們一定能發現更多，隱藏在角落的……墾丁的美好！

鈕承澤

2008
7月于
墾丁重搭中．

陽光般的能量 照亮周圍的王子──ㄟ底碰（本人私底下對彭于晏的簡稱）

　　陽光、沙灘、海，這也太適合ㄟ底了吧！

　　跟ㄟ底合作《蜂蜜幸運草》下來，不難從生活小細節裡感受得到他陽光般大海的個性，雖然在寫這推薦文的同時，還沒看到這本書的全部內容，但是之前要拍攝這本書的照片的時候，剛好也在宣傳《蜂蜜幸運草》，當時就看的出來ㄟ底非常重視這本書，為此書作了十足的準備（應該是練身體吧）。

　　ㄟ底是個認真、有天份的實力派演員，對於工作上總是全力以赴，抱著高能量、高戰鬥力的精神；ㄟ底充滿著神秘感，相信ㄟ底的影迷也能感受得到。而透過這本書，一定可以了解小王子腦裡的更多的世界。

　　ㄟ底私底下有點難約，主要是因為行蹤成謎，哈哈！但是對朋友總是很有義氣（在我生日時他做了讓我很感動的事），所以我當然也義不容辭也要推薦這本書，為了義氣，也為了朋友！大家要跟我一樣「好康到相報」，推薦給身旁的親朋好友喔！

　　ㄟ底有一種「淘氣阿丹」的氣質，有一種無法掌握的王子魅力，希望在未來的路上，他可以一直保有這樣的獨特魅力，在工作上也能更上一層樓，感情也可以繼往開來（……？用的成語好像怪怪的？……）。

　　認識到ㄟ底很開心，好朋友一枚！加上在ㄟ底身上學習到很多，所以最後祝我的好朋友新書大賣！

　　　　　　　　　　　　　　　　　　鄭元暢

自序
我在墾丁，「好心情」！

　　為了寫這本書，我再度來到墾丁，只花了幾個小時的車程，就來到這個截然不同的世界。一下車，看到藍天，看到海，看到我在墾丁的麻吉們，馬上二話不說穿上短褲、換上T恤、穿上脫鞋，開始有一種南洋Relax的感覺，全身的每個毛細孔都有滿滿的好心情。

　　二〇〇七年二月，為了拍攝《我在墾丁*天氣晴》，我在墾丁整整住了四個多月，除了拍戲之外，也交到很多墾丁當地的朋友，更玩遍了這塊土地。

　　墾丁哪裡有美味？哪裡有別人不知道的超夯玩法？哪裡有正點的風景？當然，還有墾丁人的故事，通通記在我腦裡，對於從小在國外長大的我，可以認識最Local、最道地、最原味的墾丁，真的是件很幸福的事！

　　如果有渡假的機會，我一定會殺到墾丁！因為「墾丁」是台灣的國寶，是最美麗的渡假海灘，它的特殊魔力，使人就像是有一種腦袋散發著微笑芬多精、全身肌肉放鬆、心滿意足的Feel！

　　當初為了要演好《我在墾丁*天氣晴》劇裡「鍾漢文」這個角色，我提前來到墾丁，除了和學衝浪，也得學怎麼當一個真正的墾丁人，其實，「鍾漢文」是綜合口味的，他是我在墾丁所有好麻吉們的綜合體！

　　那時，每天我都和這些Local相處，所有有趣的、好玩的、熱情的、不受拘束、耍冷、搞笑……等他們身上的特質，以及「衝浪人」的執著，都慢慢傳染給我，甚至他們常掛在嘴邊的「阿娘喂啊」、「不許你胡說」這些口頭禪我到現在都還改不掉，有些經典的笑話我沒事想到時都還會不由自主地哈哈笑！

　　幾個星期後，「鍾漢文」這個角色順利演出。

不過，「鍾漢文」上身太嚴重（笑），影響我至深，我已經會用「墾丁的方式」去看待身邊的每一件事，去對待身邊每一個人，我想墾丁的魔力不是只有「美色」還有純樸厚實的內涵！

　　究竟「鍾漢文」是怎樣的一個人？什麼是「墾丁的方式」？有了這本書，透過這些道地、100% 墾丁人的故事，還有Eddie我親身的體驗，你一定可以真正認識這個為年輕人所瘋狂的「墾丁」了！

　　這本書，是我和麻吉們滿滿的回憶，是道道地地墾丁的書，是「鍾漢文」的書，是真正墾丁人的書。看完這本書，你會發現許多旅遊資訊上沒有告訴你的事，也會發現墾丁真正的Local魅力，相信我，你一定會愛上它。

　　最後，附帶一提的是，來墾丁玩，請大家記得把垃圾帶走，一起愛護這個美麗的、讓這裡的環境能永續生存著，也是我對墾丁的祝福。

<div align="right">2008 / 7 彭于晏</div>

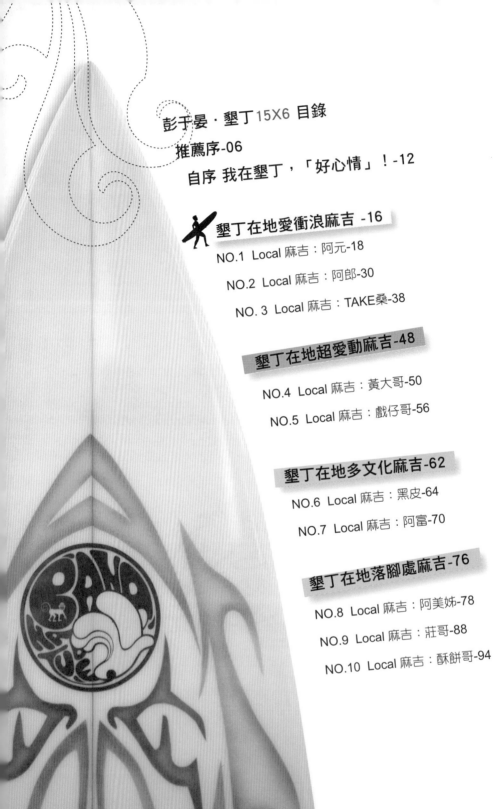

墾丁在地
愛衝浪
麻吉

↓ 阿元，我的好麻吉！不僅教我衝浪，更讓給我在墾丁的日子不無聊。

NO.1　Local麻吉：阿元

在墾丁衝浪，不能一天沒有他

　　阿元轉過頭來，興奮地大喊：「Eddie！下一個浪來的時候，敢不敢跟我一起『雙人牽手』？」看著他盡是挑釁意味的表情，我不甘示弱回他：「怎麼不敢！」

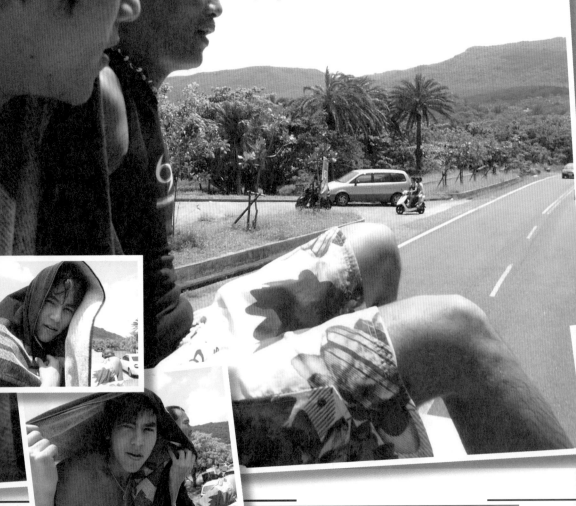

因為拍戲我愛上了墾丁，也迷上了衝浪！

衝浪這玩意兒，一旦開始，就黏上了

　　其實我大概有一年的時間沒有衝浪了，看到翻騰拍打的洶湧浪花，老實說還真有點怕，但是沒時間讓我猶豫啦！阿元早就一馬當先跳進湛藍的海水，當起浪裡白條來──哼！我怎麼可以輸他？跟他拼了啊！一把抓起TAKE桑幫我削的衝浪板，硬著頭皮「下海去」

　　阿元，盧科元，是我在墾丁第一個認識的人。彷彿是每個「墾丁人」的標準配備似的，個性大剌剌的阿元很沒有心機，還有一個和他超速配的名字叫ㄚˇ丸（台語發音），似乎在說明這個人「很好玩」一樣，很妙。」！

　　當初在拍攝《我在墾丁*天氣晴》之前，為了演好南台灣Local衝浪高手──「鍾漢文」這個角色，特地提前好幾個禮拜南下墾丁和當地的衝浪高手們一起生活、學衝浪；而阿元就是鍾漢文的幕後功臣，不僅是我的衝浪教練還兼當地伴遊。

　　記得剛開始學衝浪的前三天，真的是累到爆！清晨六點不到，阿元就得先開車去看浪況，浪好的話，七、八點就開始一整天的衝浪學習之旅，直到太陽下山，那時可是拍完戲沒事就往海裡衝，沒戲更是一整天耗在海裡，就像是「黏上」衝浪這玩意兒，即使隔天全身都沒力，還是滿腦子只想把它學好。

「衝浪」其實是一種極限運動，好玩卻也刺激危險；在我眼中，喜歡衝浪的人，一定是喜歡挑戰自我的人。可惜的是，每一道浪，只能給一個人衝。好的浪，很難等，可是一旦你成功上了浪，就可以衝很久。套用在人生上，就像好的機會，很少也很珍貴；但如果你把握住好機會了，並且做到最好，就能夠完成一次最精彩的演出。所以，隨時隨地都要保持在最佳狀態，做好最完整的準備，是我在衝浪裡學到的！

認識阿元這麼久，其中最大的變化，就是從剛開始看我的嚴肅神情，慢慢轉變成如「慈母」般的關愛眼神，直到後來，戲是一直拍沒錯，但我們可是常約好偷懶，沒事躲在房間吹冷氣打電動！現在想想還挺懷念當時的無拘無束。

「阿娘喂」！！鍾漢文本尊現形

因為好交情，鍾漢文的兩句經典台詞「阿娘喂啊」、「不許你胡說」其實就是平常和阿元混在一起的時候，偷偷觀察來的，就算戲已經殺青好一段時間，我還是會把這兩句話掛在嘴邊，可見我有多融入這個角色啊……

後來忙著拍戲、忙著宣傳，當我再次回到墾丁海邊已經整整隔了一年，這次看到久違的阿元，他那「走樣」的身材真的讓我

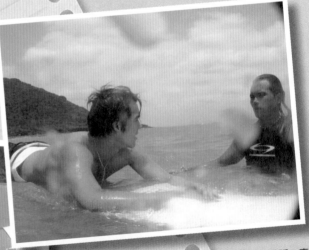

＼ 衝浪，即使在海上頭，阿元還是不停與我說話，真是把握每一次可以碰面的時間。

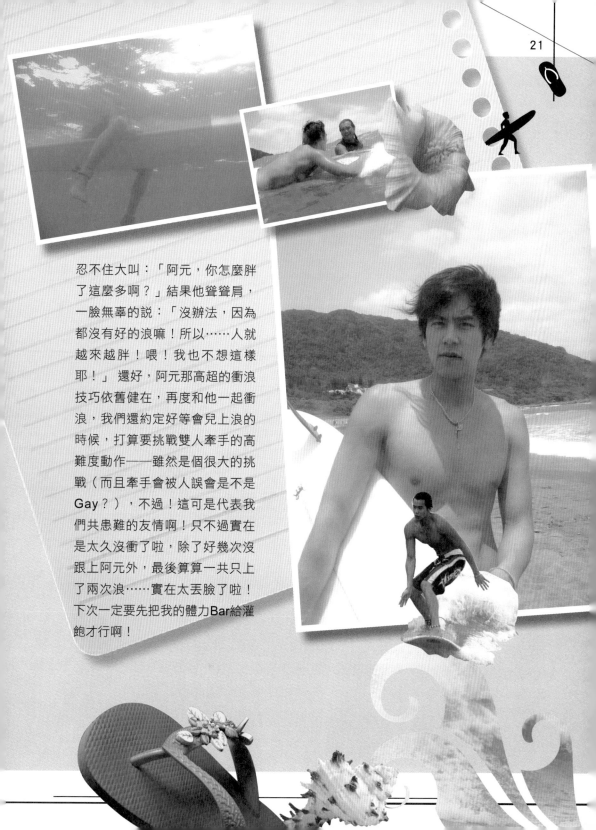

忍不住大叫：「阿元，你怎麼胖了這麼多啊？」結果他聳聳肩，一臉無辜的說：「沒辦法，因為都沒有好的浪嘛！所以……人就越來越胖！喂！我也不想這樣耶！」還好，阿元那高超的衝浪技巧依舊健在，再度和他一起衝浪，我們還約定好等會兒上浪的時候，打算要挑戰雙人牽手的高難度動作——雖然是個很大的挑戰（而且牽手會被人誤會是不是Gay？），不過！這可是代表我們共患難的友情啊！只不過實在是太久沒衝了啦，除了好幾次沒跟上阿元外，最後算算一共只上了兩次浪……實在太丟臉了啦！下次一定要先把我的體力Bar給灌飽才行啊！

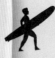

✗ KUSO個性＋細膩HEART＝阿元

　　平時看來瘋瘋的阿元，雖然好像有些隨性過頭，但其實藏著一顆細膩的心。記得有一次，阿元親自下廚煮好料給我們吃時，我原本跑到廚房裡想幫忙，卻只見他擺開大廚架勢，沒兩三下就把剛從市場買回來的肉啊、菜啊，切得整整齊齊，一樣一樣排列好準備下鍋；我心裡不禁暗自佩服，沒想到阿元竟然有這居家好男人的一面！一問之下，才知道他曾經當過義大利麵店的廚師，還當過救生員、大飯店的網球教練、高爾夫球教練，還出海捕過魚，也坐過辦公室，最後選擇衝浪這個行業，總有說不完的精采故事，像極了電影裡總是Balabala講不停的「阿甘」，每次我都會被他唱作俱佳的表演逗得很開心！所以呢，要是有機會幫他出一本「ㄚˇ丸正傳」，我想鐵定會大賣特賣！

　　不信嗎？不如我來說一個當時在墾丁拍戲時，阿元跟我說的第一名精選故事。

↖ 上了岸，把一身的鹹味沖乾淨吧！

ㄚˇ丸正傳──屍體奇遇記

　　阿元年輕的時候，認為自己天不怕地不怕，什麼事情都想做！有一次他自告奮勇參加「自願救援隊」，跟著人家去打撈屍體。雖然嘴巴上說不怕，但心裡最大的恐懼還是怕打撈屍體時，不小心一個回頭，就會看見一具浮屍正睜著一雙大眼正看著你。阿元一邊說著這故事，一邊還會模擬在海中背著氧氣桶，認真搜尋＋有點害怕的僵硬表情，很用力地呼吸：「哈、吸、哈、吸」，然後強迫正認真聽故事的我，也要一起入戲，幫他配音！我們兩個就這樣「一個哈、一個吸」，在房間裡找尋想像中的浮屍……夠無聊了吧！

　　故事的結尾，阿元真的有找到屍體。阿元說摸到屍體的一瞬間其實已經不害怕了，後來他只記得將屍體送到死者家人面前時，對方家人一雙雙注視他的感謝眼睛……後來，這件事過了好一陣子，阿元在夢裡都會看見他打撈過的人回來跟他道謝；說也奇怪，一般來說，作夢的時候人的睡眠品質應該不好，但是他每次夢到這個時，醒來以後都會覺得自己特別有精神。所以阿元的結論就是：好心有好報！

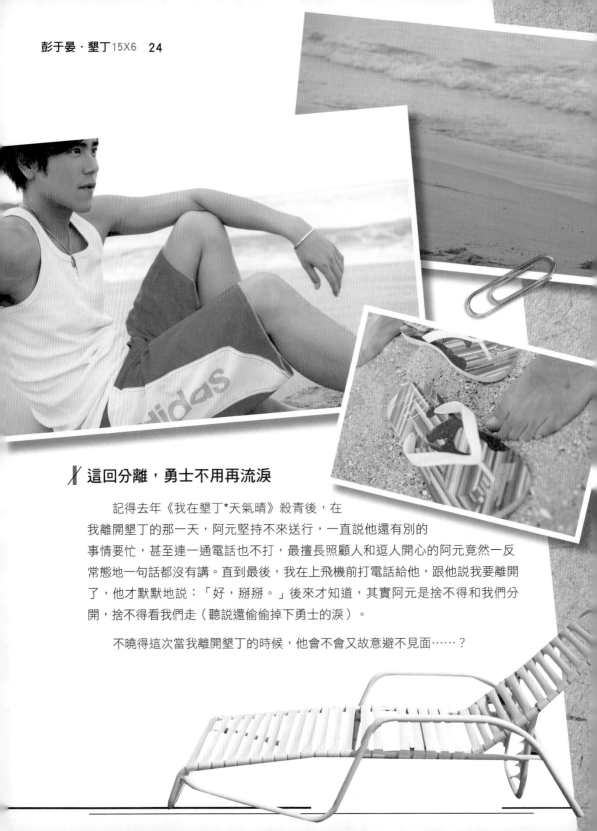

✕ 這回分離，勇士不用再流淚

　　記得去年《我在墾丁*天氣晴》殺青後，在
我離開墾丁的那一天，阿元堅持不來送行，一直說他還有別的
事情要忙，甚至連一通電話也不打，最擅長照顧人和逗人開心的阿元竟然一反
常態地一句話都沒有講。直到最後，我在上飛機前打電話給他，跟他說我要離開
了，他才默默地說：「好，掰掰。」後來才知道，其實阿元是捨不得和我們分
開，捨不得看我們走（聽說還偷偷掉下勇士的淚）。

　　不曉得這次當我離開墾丁的時候，他會不會又故意避不見面……？

我與阿元的合照，我親手在上面繪上文字：「戀人未滿」，Hahaha……希望阿元看到不要打我。

答案是：「這次一定要High翻天啦！」在墾丁的最後一個晚上，大家在福華飯店門口前道別之後，我又把阿元叫來房間一起開趴；雖然阿元隔天凌晨三點就要去接客，但管他三七二十一，還是啤酒一口接著一口灌，零食也一包接著一包猛嗑，聊到天亮了才罷休！就這樣，離別前夕，我們搞了個徹夜的Hotel Pa！雖然隔天我們都累斃了，但真的很開心。

墾丁人才知道

阿元極機密推薦：
三十年的阿伯「綠豆饌」

不要覺得這家攤子小小的，好像不怎麼起眼，老字號的招牌可是已經在這裡掛了三十年喔！這家每天下午兩點之後，才會出現在福德路和中山路交叉口的綠豆饌，攤子前總是擠滿了絡繹不絕的客人；老阿伯穿戴整齊，話很少，動作卻很快，一碗接著一碗賣出的金黃色綠豆饌，味道甜而不膩，口感既綿密又紮實，炎炎夏日裡來上一碗，真是清涼有勁！附帶一提，在墾丁許多老店家都是第二代經營，看不太到老一輩的人，不過阿伯的綠豆饌可是一賣就賣了三十年喔！下次來到墾丁時候，可千萬要記得來嚐一下！

🏠 地　址：恆春鎮福德路和中山路交叉口

🕐 營業時間：14：00 PM～賣完為止

現在每次當我提到墾丁時，腦中第一個想到的就是阿元。這次來墾丁，阿元更是特別排開所有滿檔行程，開車帶我跑遍墾丁大街小巷，真是超講義氣，不愧是我在墾丁最好的麻吉！

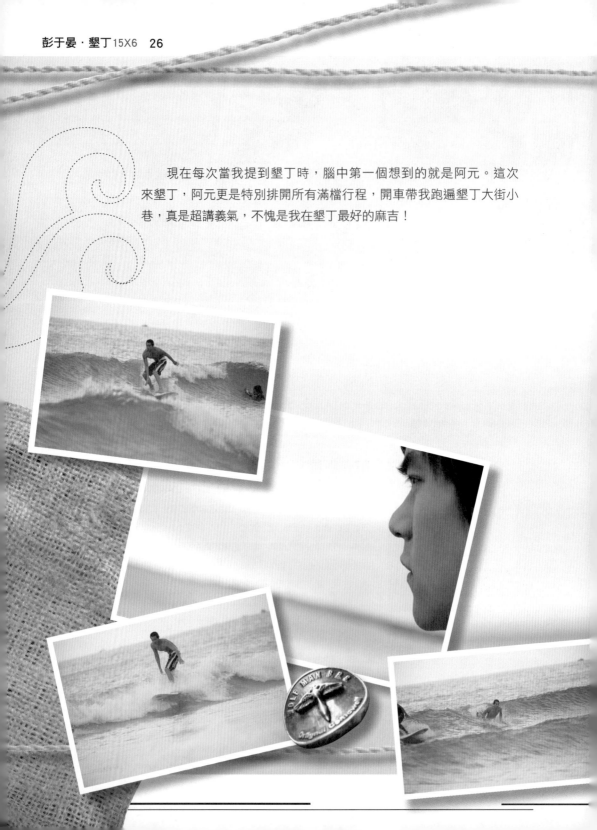

從台北到台灣的最南邊，脫下城市的束
縛，換上輕鬆的心情吧！↘

墾丁在地愛衝浪麻吉

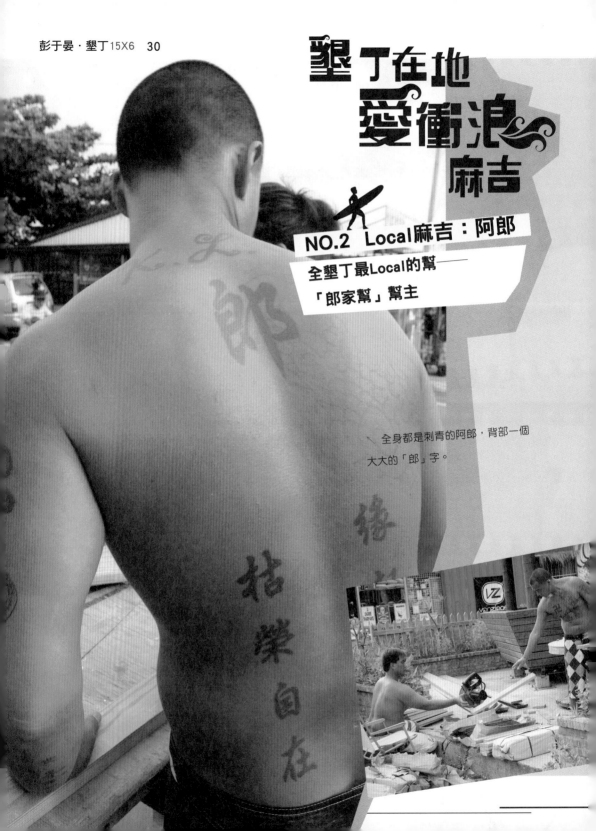

NO.2　Local麻吉：阿郎

全墾丁最Local的幫——

「郎家幫」幫主

全身都是刺青的阿郎，背部一個大大的「郎」字。

印在T恤上的墾丁好萊塢明星

無論什麼時候，只要你在墾丁隨便晃個幾圈，一定可以看到這個奇特的景象——從佳樂水、大灣再到白沙，平均每抬頭三次，就可以看到穿著印有「郎」字T恤的人從你面前走過。我不誇張！就好像是Hollywood明星拓印在T恤上，被粉絲們穿著到處走來走去；不同的是，後者是追星族做的事，而前者是衝浪族做的事。

阿郎是墾丁衝浪店一店和二店的老闆，喜歡衝浪更甚一切的他，集結了一群和他同樣熱愛衝浪的「郎家幫」，不但帶動了墾丁（佳樂水）的衝浪風氣，甚至還開了墾丁大街上的第一間衝浪店，提供衝浪愛好者各種衝浪相關的配備。

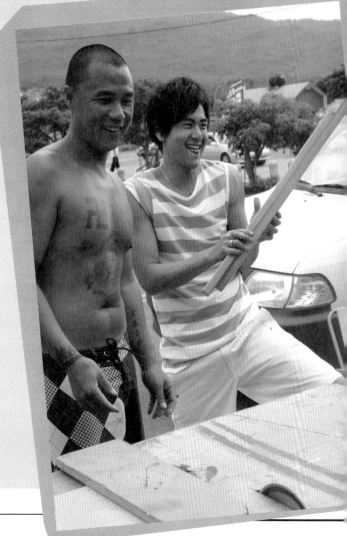

不認識的人，會覺得阿郎看起有點兇，但認識後，會發現其實有顆溫柔的心。

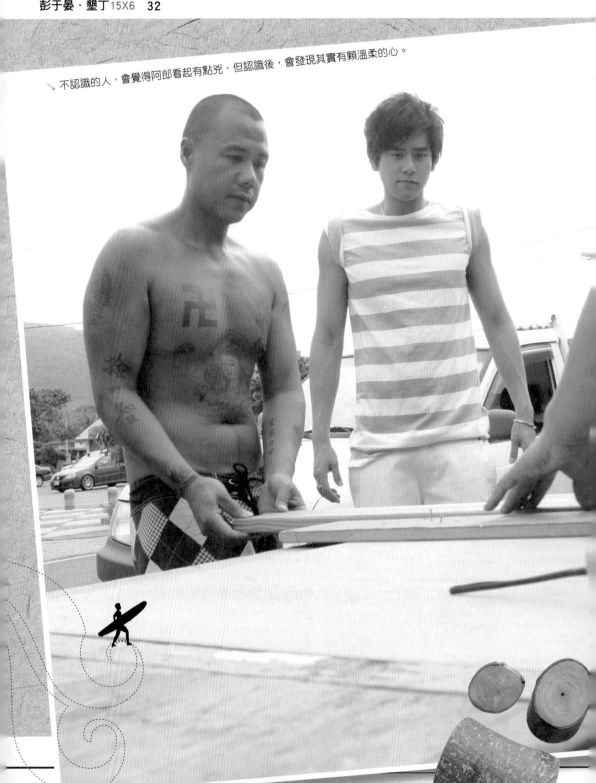

　　所以在墾丁這兒，提起阿郎的名字可是無人不知無人不曉，幾乎快成為Surfer的代名詞了，而我也是「郎家幫」的一份子！這次回到墾丁，當然要換上招牌的「阿郎衝浪褲」，向咱們「郎幫主」Say Hi！

那些阿郎教我的事

　　說真的，和阿郎不熟的人，第一眼看到他，鐵定會被他滿身的刺青給嚇到，還以為是哪來的殺手。但是相處時間久了，就會慢慢發現阿郎的真性情。

　　我剛認識阿郎時，其實也曾遭遇到小小的挫敗！怎麼說呢？因為阿郎很酷，對於不太熟的人其實是不太搭理的，讓身為萬人迷的我（自誇，Ha）感到心靈上小小的受挫；而且阿郎還有一個特色，平常不多話的他在喝了酒之後就會異常「盧」，整個人變得很Nice，但在隔天酒醒後又會立即變回撲克臉，讓我嚴重懷疑他有雙重人格，Hahaha……

　　阿郎是社頂人，十多年前退伍回到墾丁，因緣際會開始接觸衝浪這項運動，沒想到就這麼樂此不疲，不但開了墾丁第一

墾丁衝浪店的門口，很有南洋風味。

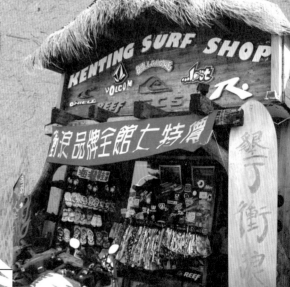

↘ 這天，阿郎在蓋新的棚架，我在一旁幫忙，阿郎像個長輩似的又開始教我人生大道理，其實還

滿懷念的呀！

家衝浪店，更不遺餘力地推廣「衝浪」這項在當時被視為既危險又冷門的休閒運動，一邊培訓專業衝浪教練、衝浪選手，一邊推廣衝浪文化，最近還到墾丁國小開設衝浪課呢！阿郎還常笑說：「如果要賺大錢，就不會待在墾丁了！」

　　自有一套「郎式生活哲學」的他，目前雖然開了兩家衝浪店，但其實很少管事，店裡的事都交給太太處理，自己多半都躲在山上做木工，不然就是到佳樂水衝浪。生活簡單到可以用四季來區分：春天忙些生意的事，夏天下水衝浪，秋天到了，就拿著魚竿去釣魚，而冬天則是賞鳥，看看灰面鵟、伯勞鳥這些候鳥，夠一目瞭然了吧！

　　記得有一回阿郎喝醉了，跟我說：「Eddie，你現在還年輕，總是會想著工作、想

著要賺錢，有很多欲望是很正常的，再加上你又是明星，有很多光環會圍繞著你。但是，你要想想，有一天當你不再工作了，當你拿掉這些外在的東西之後，自己真正要的是什麼？為了工作犧牲那麼多，真的值得嗎？人生不能只是在忙碌的工作中度過！像我，我知道我愛衝浪，我愛我的小孩、老婆和朋友們，墾丁就是我的生活，我的人生。」老實說，一開始聽到這些話我並沒有多想，但隨著這些日子的成長，我漸漸明白阿郎的話其實很有道理，「至少要努力做我自己」從他身上我學到了一件當前最重要的事。

阿郎的店情報特搜 ↗

墾丁衝浪一店

- 🏠 地　址：屏東縣恆春鎮墾丁里（路）21-2號
- 📞 電　話：08-886-2903
- 🕐 營業時間：平日 10：00 AM～10：00 PM
- 　　　　　　週六 10：30 AM～11：00 PM
- @ 網　址：http://www.kentingsurfshop.com.tw/

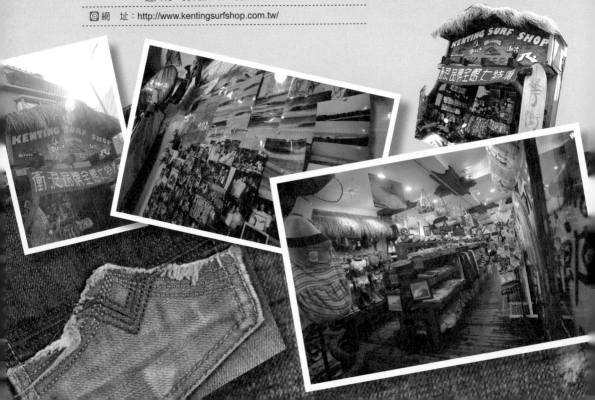

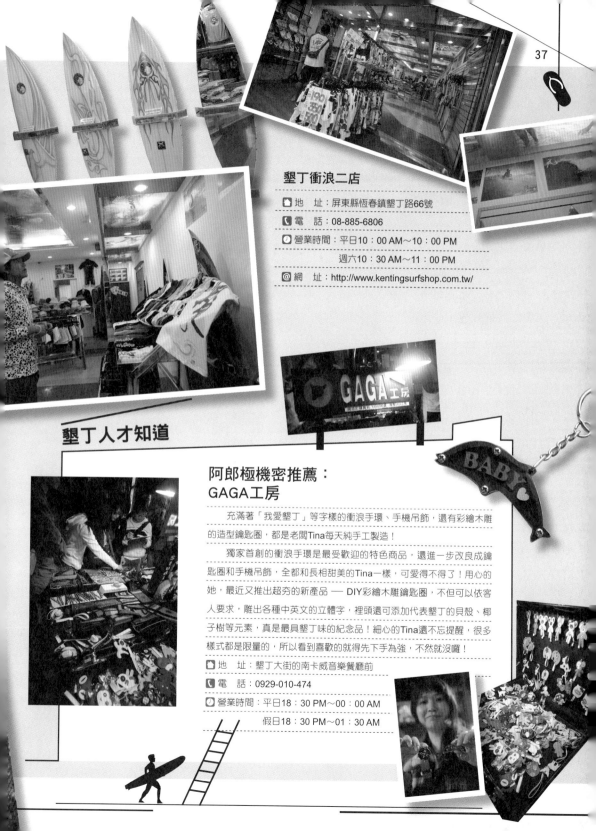

墾丁衝浪二店

⬛ 地　　址：屏東縣恆春鎮墾丁路66號

📞 電　　話：08-885-6806

🕐 營業時間：平日10：00 AM～10：00 PM

　　　　　　週六10：30 AM～11：00 PM

@ 網　　址：http://www.kentingsurfshop.com.tw/

墾丁人才知道

阿郎極機密推薦：
GAGA工房

　　充滿著「我愛墾丁」等字樣的衝浪手環、手機吊飾，還有彩繪木雕的造型鑰匙圈，都是老闆Tina每天純手工製造！

　　獨家首創的衝浪手環是最受歡迎的特色商品，還進一步改良成鑰匙圈和手機吊飾，全都和長相甜美的Tina一樣，可愛得不得了！用心的她，最近又推出超夯的新產品 ── DIY彩繪木雕鑰匙圈，不但可以依客人要求，雕出各種中英文的立體字，裡頭還可添加代表墾丁的貝殼、椰子樹等元素，真是最具墾丁味的紀念品！細心的Tina還不忘提醒，很多樣式都是限量的，所以看到喜歡的就得下手為強，不然就沒囉！

⬛ 地　　址：墾丁大街的南卡威音樂餐廳前

📞 電　　話：0929-010-474

🕐 營業時間：平日18：30 PM～00：00 AM

　　　　　　假日18：30 PM～01：30 AM

墾丁在地愛衝浪麻吉

NO.3 Local麻吉：TAKE桑
穿西裝到海邊衝浪的日本人？！

害羞的TAKE桑，有著一顆鳳梨頭，超可愛的啦！

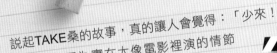

説起TAKE桑的故事，真的讓人會覺得：「少來！怎麼可能！」因為實在太像電影裡演的情節啦！我第一次聽到時，也是同樣驚呼連連，不斷發出「哇——！」的聲音……呵呵！且看「E導」筆下所描寫的這段劇本：

這是一段追尋愛與衝浪夢想的故事……

原本在日本開進出口貿易公司的TAKE桑，因為工作的關係常常需要來到台灣開會，而熱愛衝浪的他，也不忘趁著每次造訪的機會到墾丁解解衝浪的癮。因緣際會之下，便在這兒認識了現在生命中不可或缺的「伴侶」——阿郎。

有一次TAKE桑到台南開會，當時人在墾丁的阿郎突然打電話來，興奮地跟TAKE桑說：「墾丁的浪很大，很久沒有看到這麼漂亮的浪了！」沒想到TAKE桑聽完阿郎這番話，頓時心癢難耐——索性連會也不開了！馬上訂了隔天的機票飛回日本拿板子，然後再飛回台灣；一身西裝的他抓著衝浪板，到了墾丁的第一件事就是直奔佳樂水——就只為了衝浪，只為了阿郎的一句話。

雖然在阿郎和TAKE桑之間，有著語言帶來的隔閡，然而在海浪上相遇的兩人，卻因為熱愛衝浪的共同點進而相知相惜——從認識對方的那一刻開始，他們的心裡就明白了一件事，那就是彼此身上都流著Surfer的血液。

未完待續

未完待續

嘿！戲還沒演完啊！後來，由於TAKE桑覺得自己實在是太愛墾丁、太愛衝浪了，於是他便選擇放棄了日本貿易公司的高薪工作，選擇了留在佳樂水，正式走入他的衝浪人生。非常會削板的TAKE桑，甚至和阿郎有了愛的結晶——共同創立台灣的第一個衝浪品牌「Banana Tube」！相約一輩子都要為台灣衝浪文化打拼的兩人，從此一起過著幸福快樂的日子……

墾丁原來如此：

Banana Tube的由來是因為在日本人的眼裡，台灣是國際上知名的香蕉（Banana）王國，而衝浪人最夢寐以求的「完美浪洞」，則就是俗稱的「管浪」（Tube）；Banana代表台灣獨一無二的特色，Tube代表衝浪人追求的夢想，所以Banana Tube就成為「台灣衝浪」的最佳代名詞囉！

好啦！好啦！我承認上面那句有點Over了，但誰叫這兩位醉心於衝浪的男人，背後的故事竟然這麼驚心動魄呢！不過這裡還是要澄清一下（TAKE桑可是我的師父，在書裡亂講話説不定會被他打）——TAKE桑與阿郎並沒有搞斷背啦！而且他們都已經有了漂亮的老婆與孩子，各自有很幸福的家庭，但就像TAKE桑説的：「我和阿郎就像是命中註定要相遇一樣，如果不是在墾丁，也一定會在地球的某個地方碰在一起。」……耶？我好像越描越黑？Haha～總之衝浪是世界一家親的。

墾丁，「ㄙˋ」我的天堂

頂著一顆鳳梨頭的TAKE桑，在墾丁一窩就是十六年，現在能說一口流利國語的他，偶爾還會冒出幾句超道地的台語，非常厲害！連我都自嘆不如！這次跟TAKE桑吃飯，我倆除了拍了很多合照，他還特地Show出美麗的老婆和兩個可愛小孩的照片給我看。

去過N個國家衝浪的TAKE桑，到頭來發現，和所有地方相比，最愛的始終還是墾丁；聽著TAKE桑用那帶有點日本味的國語，一臉認真地說：「因為ㄋㄟ……墾丁……ㄙˋ我的天堂！」時，相信任何人都能感受到那股真誠的熱愛了。

TAKE桑還說，他以前不知道台灣可以衝浪，但是從台灣的地圖上判斷，隱約覺得應該是有衝浪的地方（OS：光看地圖就知道也太神了吧！）；有一次，朋友在颱風天時帶他來墾丁，TAKE桑看著巨浪，心裡卻想著：「哇！沒想到台灣的墾丁竟然有這麼好的浪可以衝啊！」結果——從此以後就愛上佳樂水，就這樣再也離不開了。

外剛內柔的可愛日本男子

外表很粗獷的TAKE桑，其實個性還頗為內向，最可愛的是他一旦害羞起來，就會滿臉通紅！和他的硬漢形象超不搭的。比方説TAKE桑的小女兒很喜歡我，想要跟我要一張簽名照；結果因為這個作爸爸的，實在是太害羞了，所以猶豫了很久，最後還是不好意思自己向我開口，只好拜託另一個衝浪朋友打電話告訴我……我説TAKE桑呀！你會不會太「閉俗」了啊！

除了這個「閉俗」事蹟之外，TAKE桑還有其他的例子，記得在二〇〇七年我的電影《6號出口》上映時，他為了捧我的場，也特地上電影院觀賞，但是卻在看我的鏡頭時害羞了起來，Haha……我只能説TAKE桑你真的太可愛了啦！

雖然害羞，有著Surfer風流瀟灑必備特質的TAKE桑，看不出來也是挺愛跟海邊的辣妹聊天，甚至還有把妹語錄，有一次，當我們在海上等浪的時候，TAKE桑就教了我三句説是致命的把日本妹必殺技：「妳的眼睛很美麗！」、「妳的電話號碼是幾號呢？」，還有　　　　「一起回去吧！」（日語）。噢！這就是真

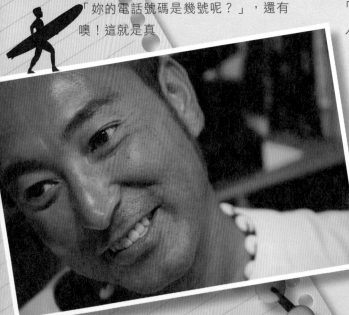

人不露相，Haha……

除了教我日語把妹的技巧之外，TAKE也很喜歡我的緋聞，每回看到媒體上有我與誰的花邊消息，下次再見面時總是會「虧」我，這樣的相處模式其實很自然沒有壓力，我想這是我與TAKE桑的默契吧！

　　我與TAKE桑的故事還有很多，記得有一回我與他去風吹沙衝浪，下水前我們一起把拖鞋放在岸邊的小山坡上，但在上岸時卻發現拖鞋不見了，沒有拖鞋我們怎麼走路？於是當下我便決定「一起划水到佳樂水吧！」既然陸路不成，那就改走水陸，而且路程只要三十分鐘，其實不是太遠，沒問題的啦！當時我還覺得自己能想出這樣的方法真的太聰明了，但卻沒想到當我們終於划到佳樂水時，我的手抽筋啦！！而講義氣陪我一起划過來的TAKE桑卻老神在在，一付輕鬆自在、沒事的模樣，我真的敗給他了。TAKE桑還是你屬害！

衝啊！「墾丁盃國際衝浪大賽」！

　　為了宣揚墾丁這個衝浪天堂，TAKE桑和一群熱愛衝浪的朋友在二〇〇六年創辦了第一屆「墾丁盃國際衝浪大賽；因為TAKE桑和日本衝浪界關係良好，於是他的衝浪好麻吉——KAWAI桑，也很有義氣地挺身而出，協助號召日本的A級評審團來到墾丁，因而讓此賽事更具有國際等級的公正性！

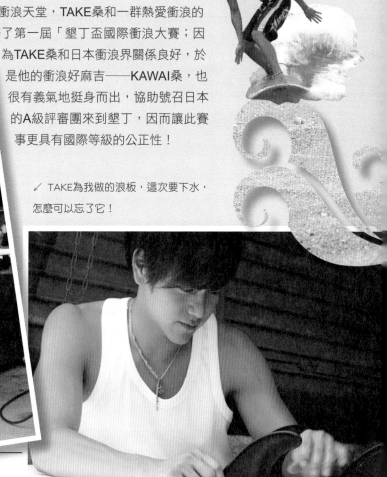

　　✎ TAKE為我做的浪板，這次要下水，怎麼可以忘了它！

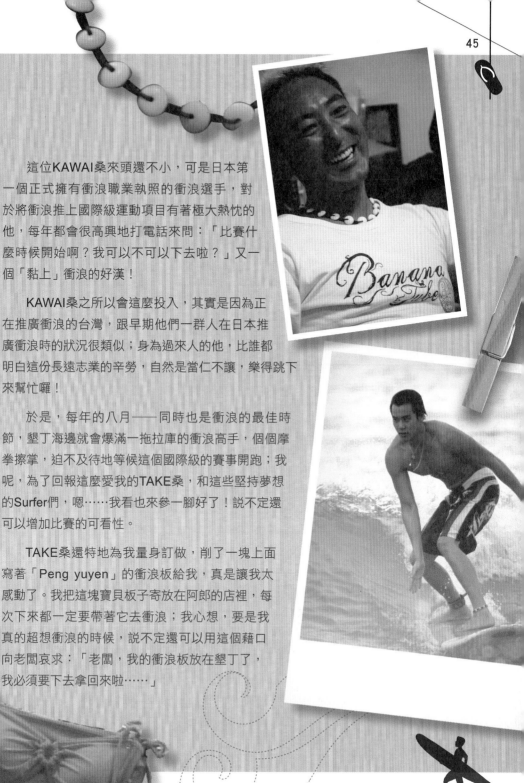

　　這位KAWAI桑來頭還不小，可是日本第一個正式擁有衝浪職業執照的衝浪選手，對於將衝浪推上國際級運動項目有著極大熱忱的他，每年都會很高興地打電話來問：「比賽什麼時候開始啊？我可以不可以下去啦？」又一個「黏上」衝浪的好漢！

　　KAWAI桑之所以會這麼投入，其實是因為正在推廣衝浪的台灣，跟早期他們一群人在日本推廣衝浪時的狀況很類似；身為過來人的他，比誰都明白這份長遠志業的辛勞，自然是當仁不讓，樂得跳下來幫忙囉！

　　於是，每年的八月——同時也是衝浪的最佳時節，墾丁海邊就會爆滿一拖拉庫的衝浪高手，個個摩拳擦掌，迫不及待地等候這個國際級的賽事開跑；我呢，為了回報這麼愛我的TAKE桑，和這些堅持夢想的Surfer們，嗯……我看也來參一腳好了！說不定還可以增加比賽的可看性。

　　TAKE桑還特地為我量身訂做，削了一塊上面寫著「Peng yuyen」的衝浪板給我，真是讓我太感動了。我把這塊寶貝板子寄放在阿郎的店裡，每次下來都一定要帶著它去衝浪；我心想，要是我真的超想衝浪的時候，說不定還可以用這個藉口向老闆哀求：「老闆，我的衝浪板放在墾丁了，我必須要下去拿回來啦……」

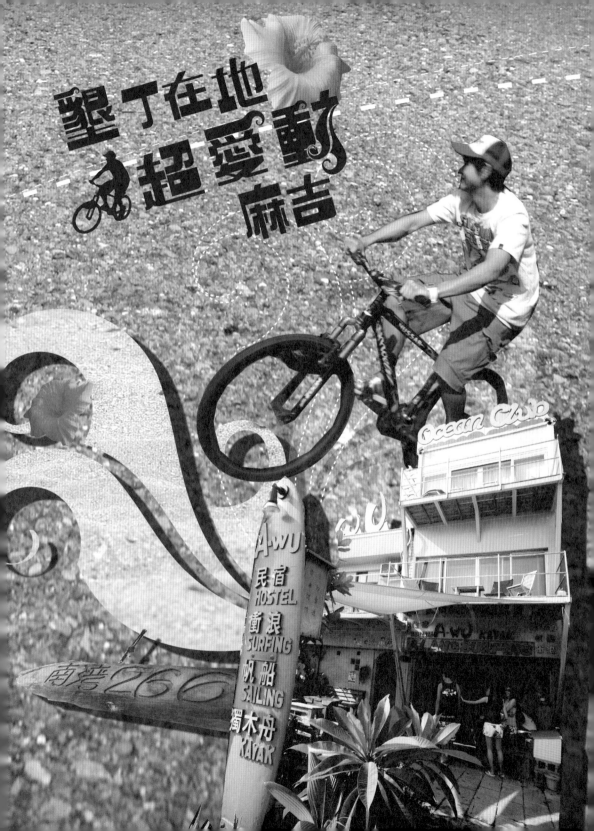

墾丁在地
超愛動
麻吉

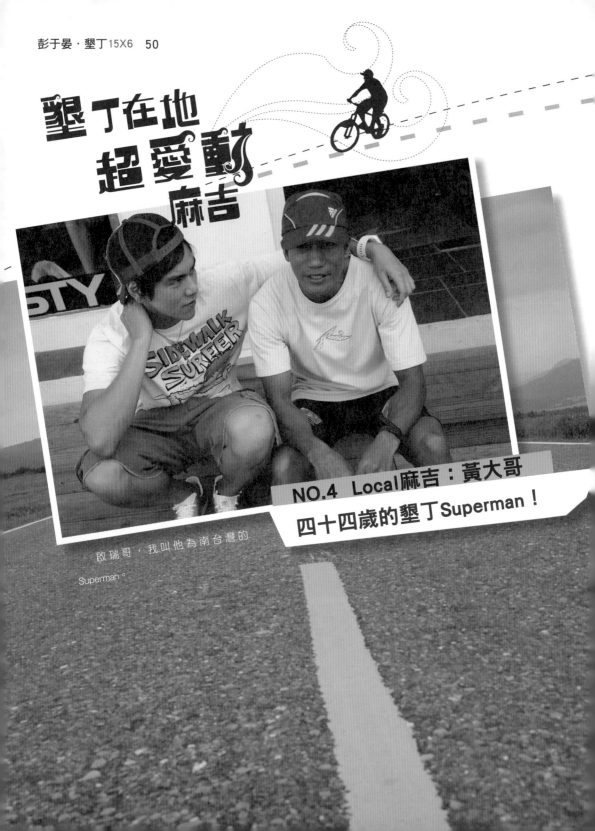

NO.4　Local麻吉：黃大哥

四十四歲的墾丁Superman！

啟瑞哥，我叫他為南台灣的

Superman。

外號「墾丁鐵人」的啟瑞哥，是去年（2007）墾丁標準鐵人賽分組冠軍。四十四歲的他，如果換上運動短褲及合身上衣，從背面看根本就是個年輕小夥子，如果真要跟他比體力，「真正的年輕人」還真的會輸哦！！因為他是南台灣的Superman！

墾丁說：你可以再近一點──但是請用我的方式！

這位南台灣的Superman，其實是來自台東的阿美族；我後來才知道阿美族是傳說中標準的「長腳仔」，難怪不論是上山下海，衝浪、馬拉松、游泳、腳踏車等各種運動都技高一籌。

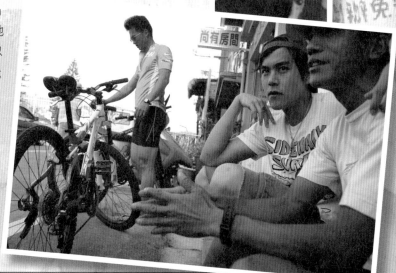

在墾丁拍戲的期間，我幾乎每天都會不定時的看到黃大哥在墾丁大街上用力踩著腳踏車的身影；那數十年如一日堅持要運動的毅力，真的很了不起。記得有一次，我興致一來跟黃大哥借了腳踏車，騎到墾丁大街上逛逛。那時候曬得跟烤焦麵包差不多的我是個標準的Local樣，剛好在街上遇到了兩位來問路的女生：「不好意思，請問你知道彭于晏拍戲的地方在哪裡嗎？」Hahaha……聽到她們的問路我在心裡忍不住大笑，沒想到我已經成道地的墾丁人了，她們竟認不出

→ 走囉！騎腳踏車去吧！

↓ 除了機車或汽車，其實我覺得騎腳踏車遊墾丁可以更貼近這塊土地，也很環保！

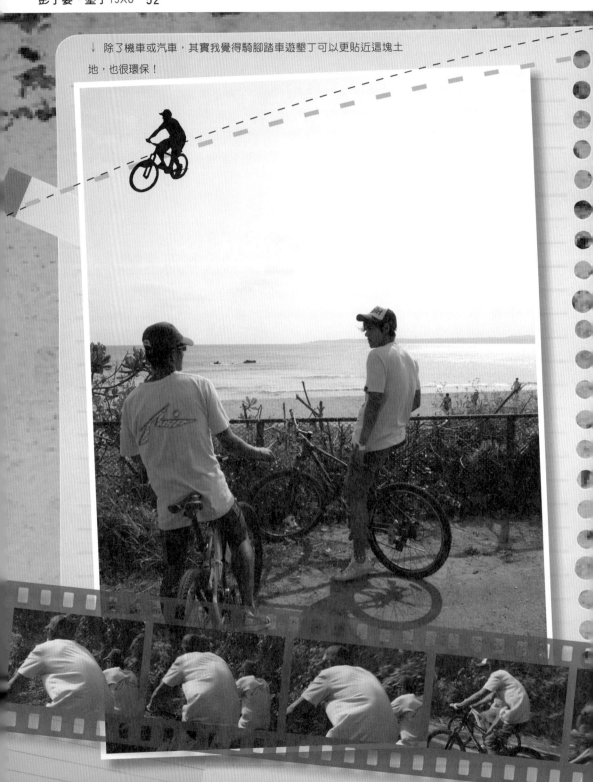

來。當然，後來我可是有很熱心的說出「彭于晏」拍戲的正確地點哦！

節能省碳，零污染

回到墾丁的這天下午，黃大哥熱烈地邀請我跟他一起用「環保的方式」來親近墾丁——不騎機車、不開車、也不搭公車，就這樣我們使用「節能省碳」零污染的交通工具「腳踏車」來進行一場悠閒又不失刺激的友誼賽。

超驚險的單車遇難記

騎單車在我心中本來應該是非常安全又輕鬆的，但是沒想到Superman黃大哥，竟然也有過兩次讓他差點喪命的單車驚魂記。

第一次驚魂記，是發生在黃大哥剛開始練習單車的時候，當時他因為還不曉得自己的體力限度在哪裡，對於路程的長短也沒什麼概念，結果勉強騎到山上之後，造成自己體力透支、不支倒地，又沒有多餘的食物和水，最後只好拔路邊的野草來吃，等到勉強恢復體力後，才得以逃離山區。

　　第二個故事就更加恐怖了！那一天，黃大哥因為騎單車騎到過於疲勞，結果一個沒留心，竟然和一台汽車迎面撞上，當場摔出去昏倒在地——不但對方的擋風玻璃撞得稀爛，自己也傷痕累累，醫生說差一點就傷到視神經，再也看不見了！幸好後來漸漸康復，才能生龍活虎的和我一起騎腳踏車暢遊墾丁。

✕鐵人的告白？！

　　黃大哥說，他以前下來墾丁和朋友合夥經營餐廳時，每天下班後就提著一箱又一箱的啤酒到海邊，大夥兒一起聊天喝酒，聊累了就到海邊裸泳放鬆身心，然而，在過了十年這樣愜意自在的日子後，大約在四年前，他忽然心裡萌生一念，希望讓生活有些改變，同時也讓自己健康一點。於是黃大哥就開始騎腳踏車、慢跑，後來更乾脆報名參加鐵人三項競賽，而且每次都替自己設定不同的目標，讓自己在運動時能夠更堅持不懈。

　　現在，連黃大哥的小孩也被他影響；兩個分別就讀國小一年級、三年級的小朋友，開始喜歡運動，小小年紀愛衝浪之外，放學後還一路從墾丁國小跑回家（大約有兩、三公里的路程），真是厲害，我不得不說：「住在這裡的小孩真是健康又幸福啊！」

　　黃大哥語重心長地告訴我，墾丁是台灣的國寶，請大家來這裡玩時要愛惜這塊土地，不亂丟垃圾、不破壞自然生態，而環保的第一步就是用腳踏車代替機車。很有道理的一番話，要是都市人也可以從事三鐵運動那環境可更好了耶！

　　Anyway，我也要在這裡誠心地向大家呼籲，墾丁真的是一塊上天賜予的Wonderland，身為這座樂園主人的我們，一定要記得愛惜這塊土地的一切喔！

墾丁原來如此：

三鐵運動起源於一九七二年美國聖地牙哥，至一九七四年才在夏威夷正式舉辦比賽，三項項目分別為：游泳、自行車與路跑。

墾丁在地超愛動麻吉

NO.5　Local麻吉：戲仔哥

「這個、這個、還有這個……都我自己弄的」

↑ 戲仔哥笑起來很開朗，店裡、民宿中，處處都是他的巧思。

我忍著肚子痛，痛苦地大喊：「戲仔哥，廁所借我撇個條！」

「喔！廁所在那邊，自己拿去用！」

這天下午，當我們正在進行既定的拍照行程時，不知為何，我的肚子突然間一陣狂風暴雨；隨著不斷加劇的陣陣絞痛襲來，原本還想硬撐過去的我實在受不了了，只好跑來跟戲仔哥求救！許久沒和戲仔哥見面了，沒想到劈頭第一句話竟然就是要到戲仔哥經營的Ocean Club借廁所，實在有點尷尬。

個性直爽、超好相處的戲仔哥，有事沒事就愛用他那中氣十足、宏亮到不行的聲音「喝～咿～喝～咿」地笑；每次聽著他的招牌笑聲，旁人就會忍不住也開始跟著笑，搞到最後每個人都不知道在笑什麼！

✕ 一朝被蛇咬……

説起發生在戲仔哥身上的「狗熊」事蹟——喔，Sorry！是英雄事蹟啦！那可是史上最衰的！——當時，戲仔哥要幫房東將他所飼養的蛇放生，但是沒想到那隻蛇卻忘恩負義，狠狠咬了他一口！戲仔哥一氣之下，將牠扔進了酒瓶裡，打算把牠釀成藥酒好進補一番；到了隔年，戲仔哥和朋友們喝酒時，其中一位友人不知怎的，將這瓶差點被遺忘的「藥酒」從廚房角落給挖了出來，於是大家當然免不了開瓶暢飲一番！結果沒想到，這一口喝下去竟然立刻中毒，最後戲仔哥又只好再度送醫急救了！哎！一條蛇被毒兩次真是少見，看來不管這蛇是死是活，戲仔哥都逃不出牠的手掌心……

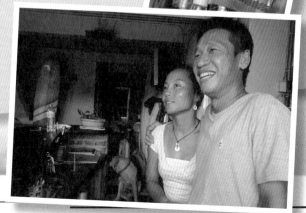

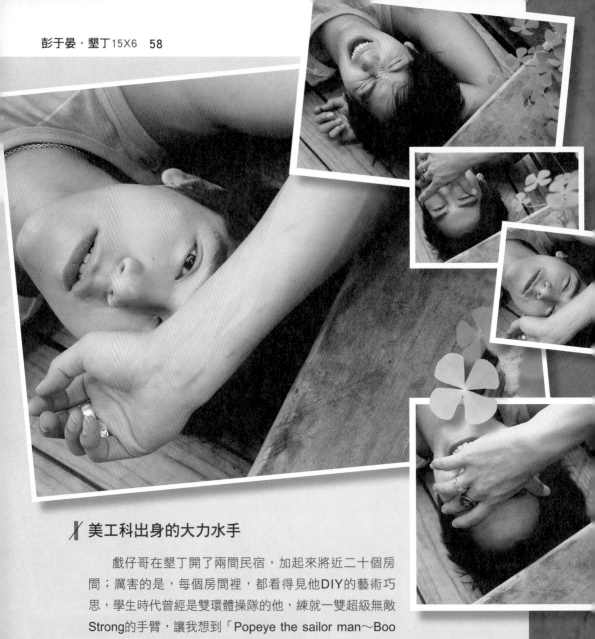

✂ 美工科出身的大力水手

　　戲仔哥在墾丁開了兩間民宿，加起來將近二十個房
間；厲害的是，每個房間裡，都看得見他DIY的藝術巧
思，學生時代曾經是雙環體操隊的他，練就一雙超級無敵
Strong的手臂，讓我想到「Popeye the sailor man〜Boo
Boo……」裡的卜派！先前在墾丁拍戲時，戲仔哥家裡還有雙環的擔架可以玩，

← 戲仔哥店外有一盆不知名的草，四片葉子，讓我想起了
我的新戲《蜂蜜幸運草》。

每次我和小天無聊的時候就會跑去玩，來場男人之間的競賽。至於鹿死誰手呢？就不告訴你啦！Hahaha……

　　不說你不知道，這位個性爽朗豪邁的大力水手，可是從復興美工畢業的生活藝術家喔！無論是畫畫、裁縫，甚至到木工、裝潢、室內設計等，戲仔哥都能一手包辦，超強的，這天下午，戲仔哥興致勃勃地帶我來參觀一間他親自動手設計完成的房間，一邊參觀還一面解說：「這壁畫自己畫的，牆壁自己漆的，裝潢自己裝的，這個也自己弄的……」

　　我問戲仔哥：「你的民宿是走什麼風格啊？」他很直接地回答：「沒有風格！喝～咿～喝～咿……」然後又開始笑得亂七八糟！其中我最喜歡一間具有「卡通阿拉丁」Feel的房間，想不到竟是花最少錢，卻又最多客人指定的一間──那塊讓人聯想到魔毯，垂掛在天花板上的超Shining彩色拼布，可是戲仔哥去迪化街買便宜的布，回家用縫紉機自己車的呢！我說戲仔哥不但是省錢高手，還是DIY達人耶！

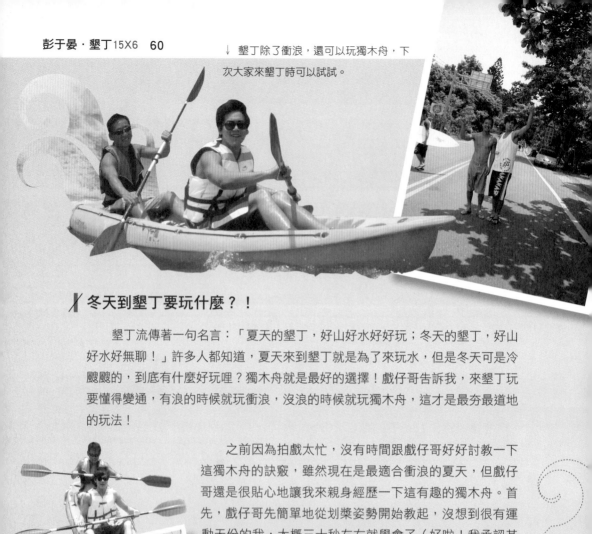

↓ 墾丁除了衝浪，還可以玩獨木舟，下次大家來墾丁時可以試試。

冬天到墾丁要玩什麼？！

　　墾丁流傳著一句名言：「夏天的墾丁，好山好水好好玩；冬天的墾丁，好山好水好無聊！」許多人都知道，夏天來到墾丁就是為了來玩水，但是冬天可是冷颼颼的，到底有什麼好玩哩？獨木舟就是最好的選擇！戲仔哥告訴我，來墾丁玩要懂得變通，有浪的時候就玩衝浪，沒浪的時候就玩獨木舟，這才是最夯最道地的玩法！

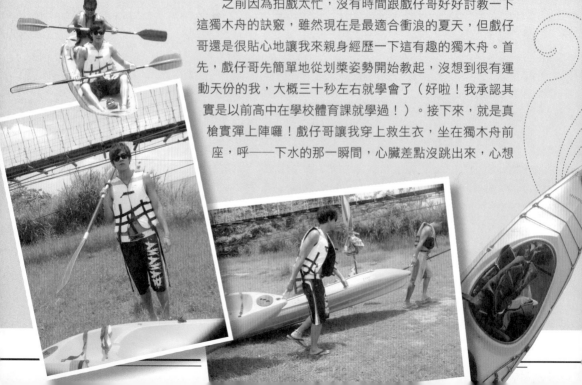

　　之前因為拍戲太忙，沒有時間跟戲仔哥好好討教一下這獨木舟的訣竅，雖然現在是最適合衝浪的夏天，但戲仔哥還是很貼心地讓我來親身經歷一下這有趣的獨木舟。首先，戲仔哥先簡單地從划槳姿勢開始教起，沒想到很有運動天份的我，大概三十秒左右就學會了（好啦！我承認其實是以前高中在學校體育課就學過！）。接下來，就是真槍實彈上陣囉！戲仔哥讓我穿上救生衣，坐在獨木舟前座，呼——下水的那一瞬間，心臟差點沒跳出來，心想

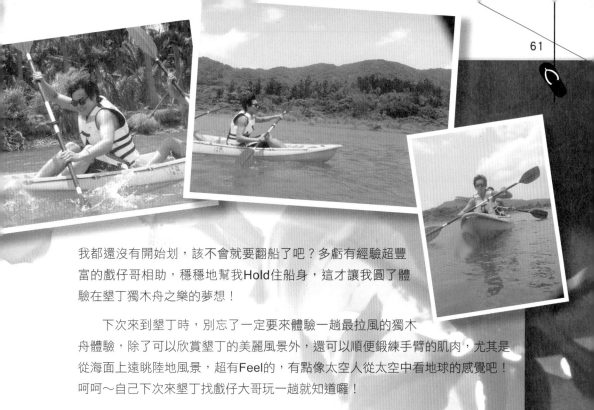

我都還沒有開始划，該不會就要翻船了吧？多虧有經驗超豐富的戲仔哥相助，穩穩地幫我Hold住船身，這才讓我圓了體驗在墾丁獨木舟之樂的夢想！

　　下次來到墾丁時，別忘了一定要來體驗一趟最拉風的獨木舟體驗，除了可以欣賞墾丁的美麗風景外，還可以順便鍛練手臂的肌肉，尤其是從海面上遠眺陸地風景，超有Feel的，有點像太空人從太空中看地球的感覺吧！呵呵～自己下次來墾丁找戲仔大哥玩一趟就知道囉！

戲仔的店住宿、衝浪、帆船、獨木舟通通包辦 ↗

A-Wu Ocean Club

⌂ 地　　址：屏東縣恆春鎮南灣路266號

☎ 電　　話：08-888-2326

⏰ 營業時間：11:00 AM ~ 11:00 PM

@ 網　　址：http://uukt.idv.tw/inn/aw.htm

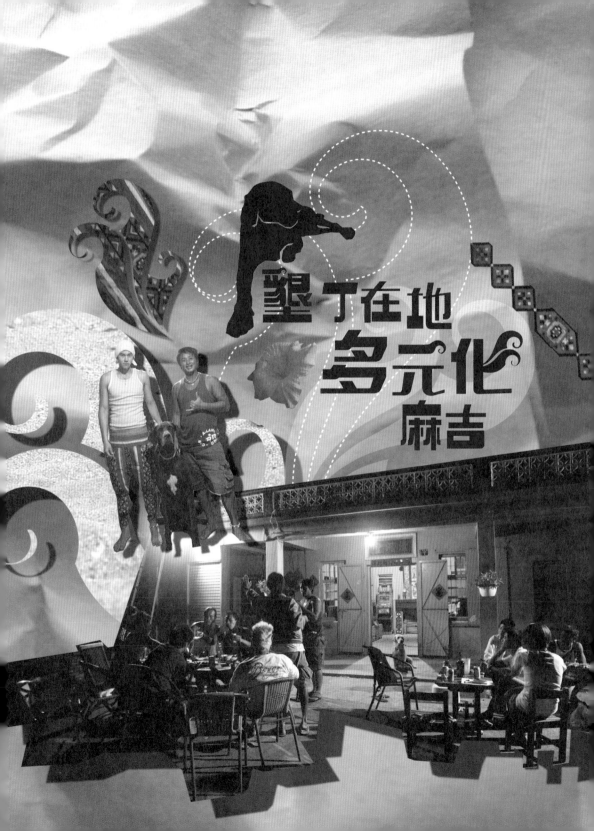

墾丁在地
多元化
麻吉

墾丁在地多元化麻吉

NO.6　Local麻吉：黑皮
讓你笑到胃抽筋的搞笑專家

黑皮人很黑，還瘦到有點皮包骨。因為這樣，大家才叫他黑皮的嗎？No, no, no，那是因為每次我看到他，他就是這麼Happy(黑皮同音)，也總是把這份快樂傳染給身邊的每個人──直到大家都笑破肚皮為止，真是想逃都逃不了啊！

名字叫黑皮，看到就很Happy

當初認識黑皮的時候，我還不曉得他是原住民，於是我問他：「黑皮，你是原住民嗎？」他馬上回答：「當然啦！你看看（臉緩緩朝我逼近，還不停地眨眼），這麼漂亮的雙眼皮，對不對？」哇咧！真的要向他舉白旗投降！

當然，耍寶的還不只這樣。黑皮的工作是擔任水上救生員，可是有一次我問他為什麼要當救生員，他卻給了我這樣的答案：

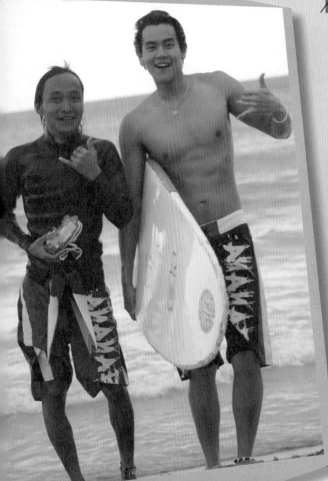

← 黑皮很好笑，這次南下，一路他都不停地搞笑，逗得大家笑聲不斷。

「因為可以看『比妹』啊！」黑皮眨了眨眼說。

「啊？『比妹』是什麼？」我完全聽不懂他在說什麼。

他一臉正經地說：「啊就是啊……會比來比去，有沒有（一邊自己比手畫腳起來）？會划拳比賽啊的那種嘛！」

此時旁邊的朋友終於看不下去，才插嘴說：「比基尼妹啦！」

Oh！真是敗給他。在墾丁的這段日子裡，被他這樣逗笑過的次數真是數也不清呢！

真的有「斯卡羅卡羅族」這一族？！

「我是……斯卡羅卡羅族。」

「你騙誰啊～哪有這一族！」我一點都沒有想要相信的意思。我已經被黑皮騙過太多次，而且──永遠搞不清黑皮說的話是真是假。

可是我錯啦！想不到世界上真的有「斯卡羅卡羅族」這一族，而且「斯卡羅卡羅族」可是卑南族和排灣族相互通婚的後代喔！

「斯卡羅卡羅族」有個很有趣的傳說，當初在台東知本有一個名為卡地布的部落中，有一支名為「瑪法琉（Mavaliu）」的卑南族分支，相當強悍、好戰，

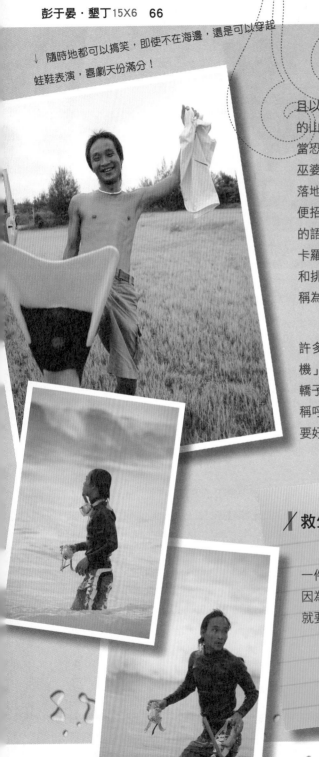

↓ 隨時地都可以搞笑，即使不在海邊，還是可以穿起蛙鞋表演，喜劇天份滿分！

且以強大的巫術著名；有一回，墾丁滿州的山洞出現一隻巨蛇，當地的排灣族人相當恐懼，於是便向瑪法琉求救，請他們派巫婆前來施法平亂。但由於巫婆的腳不能落地，外出時一定要搭轎子，於是瑪法琉便招集一批壯丁來扛轎、殺蛇；在卑南族的語言裡，「扛轎的人」就叫做「斯卡羅卡羅」，完成殺蛇任務之後，這些留下來和排灣族一起生活的瑪法琉壯丁，後代就稱為「斯卡羅卡羅族」。

聽完後，突然讓我想問黑皮：現在許多男生都成為自己女朋友的「專屬司機」，也是專門負責接送的人，不過是把轎子變成車子而已，那我們是不是也可以稱呼他們「斯卡羅卡羅」族呢？下次一定要好好問問他！

救生員，你要上哪兒去？

和黑皮一起吃飯的時候，千萬要小心一件事，那就是——吃飯時不要聽笑話，因為他的笑話會讓你噴飯！聽……他現在就要爆料救生員不為人知的秘辛……

「是這樣的，」黑皮說：「如果啊，你看海面上沒有人溺水，救生員卻往海中間走去，要是你正好人在海裡的話，千萬記得要趕緊閃開。」呃？又是一件我聽不懂的事了。於是我問他為什麼？結果他的答案是……

「因為……他‧要‧尿‧尿！不然……就‧是‧要‧大‧便！」

「My god！你開玩笑的吧？」我張大了嘴巴，簡直不敢相信。結果很不幸的，這是真的！因為海邊離廁所真的太遠了，再加上沙灘都被太陽給烤熱了──救生員也是人，沒辦法走過這麼燙的沙灘去上廁所，So只好就地解決囉！「我的天啊！」這番話讓我們整桌的人都抱著肚子狂笑，尿尿就算了，大號實在是太噁了啦！

小心，吃魚會變笨？！

黑皮很愛胡說八道，卻又喜歡瞎掰出一堆大道理，把人唬得一愣一愣的。舉個例來說，黑皮從小就不喜歡吃魚，為了說服其他人也一起不吃魚，於是他告訴大家：「吃魚會變笨！」想當然爾，根本就沒人相信。接下來，黑皮又故作正經地說，因為外地人大量吃魚，所以海裡的魚大量減少；為了保護這麼海裡的生態平衡，所以他捨不得吃魚。說也奇怪，雖然明知黑皮是在唬人，可是聽他這麼一說，好像就真的沒那麼想吃魚了耶！──這真的是太神奇了！

「來墾丁，最重要的就是Happy！」總是把這句話掛在嘴邊的黑皮，最在意我們玩得開不開心，盡不盡興！不過我想他大可放心，因為每次大夥兒和他聚在一起，絕對會被逗得笑到胃抽筋……

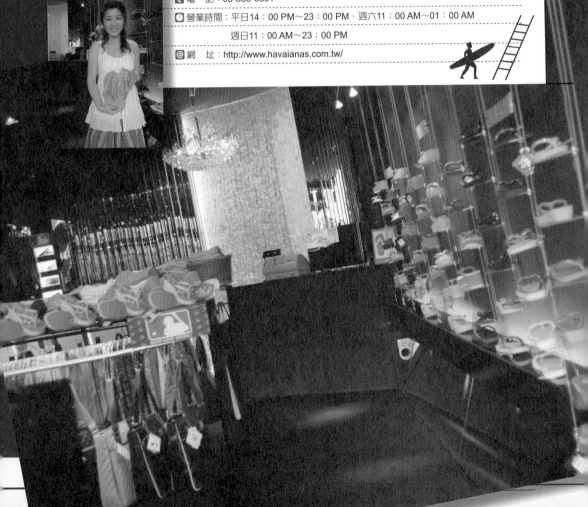

墾丁人才知道

黑皮極機密推薦：
havaianas

來墾丁一定要穿拖鞋，穿皮鞋來可是會被人笑！而且內行人都知道，穿人字拖才是王道！

havaianas是巴西第一大拖鞋品牌的簡稱，專門設計人字型拖鞋。當初ha牌創立的主要目的，是希望讓平民階級的人們也有便宜耐用的鞋子可以穿，於是便研發出好看又耐穿的人字型拖鞋，造福不少想穿好鞋子，卻又苦於預算不足的民眾。隨著時代不斷演變，人字拖的款式多樣豐富，從可愛到帥氣，從簡樸到華麗，再加上造型設計、製工的日益革新，選擇極多，擄獲許多時尚人士的心。

🏠 地　　址：屏東縣恆春鎮墾丁路192號

📞 電　　話：08-885-6801

🕐 營業時間：平日14：00 PM～23：00 PM・週六11：00 AM～01：00 AM

　　　　　　週日11：00 AM～23：00 PM

@ 網　　址：http://www.havaianas.com.tw/

衝浪系列：本系列專門為衝浪愛好者量身訂做，以防滑材質打造而成，就算穿著衝浪也不會跌倒，還隨鞋附贈一支衝浪刮板喔！

LOGO系列：顧名思義，這個系列的特色就是在人字拖的「人字」上Show出立體的Ha牌英文拼字，簡單大方不失個性，堪稱經典。

卡通系列：和數位巴西知名插畫家合作，在鞋上畫出充滿童趣的卡通插畫。

環保系列：ha牌為保育動物盡一份心力，和世界動物保護協會合作，將世界上的稀有動物，以抽象畫的方式畫在拖鞋上！

金屬系列：人字拖也可以走搖滾狂野路線。金屬色上身，讓您的雙腳和陽光一樣耀眼！

墾丁在地
多元化
麻吉

阿富家門口有幾隻大
狗，就像是警衛一樣守
護這個家！

NO.7　Local麻吉：阿富

阿富人呢？什麼？又喝醉了！

阿富一臉紅通通的對我說:「來啦!」拿起啤酒,準備要跟我乾杯;我一看就知道他又醉了。阿富真的是我在墾丁看過最最容易喝醉的人。他明明酒量不好,又喜歡海派得跟人家邀酒,常常大家都還在喝酒聊天的時候,他就已經不勝酒力,醉倒在房裡面的床舖上了。哎!我想他大概是卑南族裡酒力最差的男人吧?

非洲鼓隊隊長,酒後「獻聲」

「大家一起來喔～跟著我唱啊!來!『喔～嗨～耶～呀～』很簡單,再來一次⋯⋯」

接著阿富會開始指揮,進行到下一個階段的「飆Key」儀式,玩法是大家一個接著一個唱「喔～嗨～耶～呀～」,然後每輪就要多升一個Key,一直要玩到有人破音才這場遊戲就分輸贏。不常開口唱歌的我,剛開始真的不敢挑戰原住民天生的音樂天份,不過當我硬著頭皮唱高音時,才發現真的很有挑戰性,原來我還挺有潛力的,害我到後來玩到都有點上癮了!

每次和阿富他們一起在「三號秘密基地」開Party時,大家酒足飯飽後,身為墾丁非洲鼓隊(我自己取的)隊長的阿富,就會帶著幾許酒意,拿出他的「秘密樂器」──來自峇里島的非洲鼓,然後帶領他的鼓手們

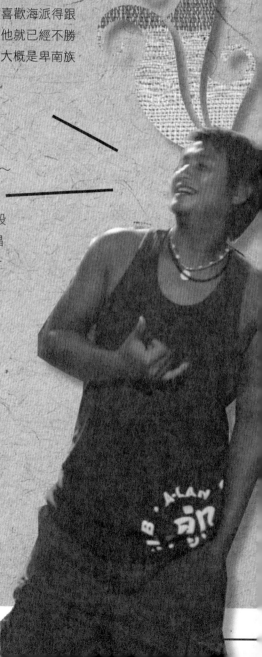

一起唱著歌，配著音樂的節拍，來場超Cool的即興演出！在這樣的時候大家總是會一起高歌，當然我也不例外，配合著節奏唱著歌，炒熱氣氛。這首歌除了剛剛說過的可以帶動氣氛之外，同時也是「阿富晚安曲」，因為每當阿富唱這首歌的時候，也就代表他已經醉得差不多，所以通常這首歌結束時他就會跟著消失不見，跑去睡覺啦！

說了這麼多，你一定很好奇這首歌，現在我就來充當一下DJ，替大家好好介紹這首以「喔～嗨～耶～呀～」為開頭的歌，這首歌是他部落裡的年輕人編曲、填詞，歌名叫「媽媽的眼睛」，想要表達一個在外地打拼的原住民孩子，在夜裡抬頭看見天上的星星，想起遠在山裡的媽媽，心中油然而生的無限思念——雖然開頭那句「喔～嗨～耶～呀～」好像怎麼唱也唱不完，不過你是不是也和我一樣，覺得這首歌的意境很美呢？

╱ 再見，以熊！

以熊（牠常以為自己是一隻熊）是阿富以前養的一隻大丹狗，體型非常的龐大，堪稱狗界的巨人；每次看到牠狂流口水，一副想朝你飛撲而來的樣子，連身高超過一八〇的我都忍不住感到有點怕呢！我想，或許牠的主人阿富，是天底下唯一一個敢跟牠「玩」的人類吧！

但是以熊也有失控的時候。有一天，我剛拍完戲就接到朋友的電話：「慘了！阿富出事了！」這下我可擔心了，連忙問他是怎麼一回事，結果朋友告訴我，阿富被以熊咬到頭破血流，現在人在醫院急救。我當場嚇呆了！原本阿富和以熊好端端地在玩耍，結果玩著玩著，以熊一個不小心太過興奮，才釀成這樁慘劇！幸好傷勢沒有想像中的嚴重，要不然現在我恐怕就看不到阿富囉！

　　令人難過的是，在我拍完《我在墾丁*天氣晴》返回台北後，以熊因為生病而去世了；每當我想起牠在狗界中的噸位，其實還是滿懷念的。現在，阿富又養了一隻相對嬌小的拉不拉多，叫「妹妹」，個性溫和的她，很喜歡在人的身邊磨蹭來磨蹭去的，非常可愛！我想，已經不在了的以熊，如果看到妹妹陪伴在主人阿富身邊的模樣，應該也會感到很欣慰吧。

▌今晚我也來變身「萬沙浪」

　　一時興起的阿富，把他的「行頭」從箱底翻了出來，然後幫我繫上象徵成年的卑南族傳統綁褲，綁上黃色頭巾，再帶上一把銀色的配刀，假

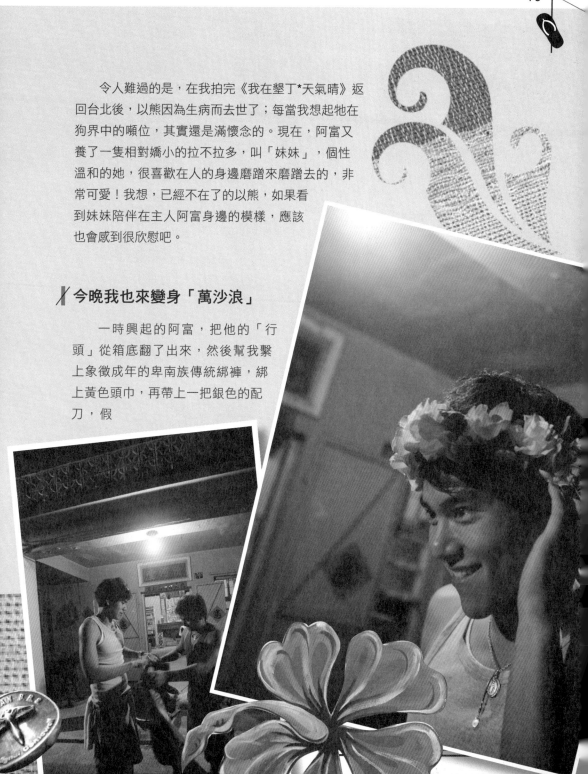

✎ 從沒穿過原住民傳統服飾的我，在阿富的指導下，一個步驟一個步驟的著裝！

裝是在舉行⋯⋯那個什麼沙什麼浪的？「是『萬沙浪（Bang Sa Ran）』啦！」阿富在一旁提醒我。喔對！就是卑南族很神聖的「萬沙浪」成年禮儀式。哈！他們就是這麼熱情，什麼事情都愛和別人分享，因此我也入境隨俗扮起了原住民——雖然當演員常要換許多不同的造型，但第一次看到自己這樣的打扮還真是渾身不自在；為了表現出『萬沙浪』的英姿，好幾張照片都得ㄍㄧㄥ住不笑哩！

墾丁原來如此：

卑南族以團結著稱，層級階級分明的他們驍勇善戰，靠強大的武力和巫術開疆拓土，在過去有相當龐大的組織和部落；「萬殺浪」指的是已經接受青年會所不同階段的教育訓練，並且通過考驗、完成成年禮的男子，是族內主要的戰鬥力，肩負各項重要職責。

很小就出國唸書的我，其實對原住民的文化並不是很瞭解，但是因為認識了阿富和其他墾丁的麻吉們之後，漸漸了解有許多原住民同胞，在面對現代社會的進步以及傳統文化的保存時，成了無所適從的夾心餅乾，該去陌生的都市打拼自己的一片天？還是依循傳統模式留在族裡過日子？然而，沒有人教他們該怎麼做，一切只能憑著自己的想法去走。雖然是難有正確答案的習題，我卻看見阿富很努力地去嘗試，去追尋自己追求的夢想，並且維繫出一個對得起自己也對得起祖先的平衡點，認真地過每一天。這樣開朗樂天的精神，真的很讓人佩服！

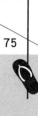

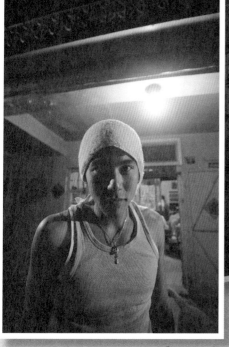

墾丁人才知道

阿富極機密推薦：
鴨肉蔡

「鴨肉蔡」已經有三十五年的悠久歷史，是恆春鎮上數一數二的老字號。有趣的
是，這間店一直到五年前才掛上招牌，之前的三十年可是連招牌都沒有！因為這裡的
鴨肉實在太好吃，大家一傳十、十傳百，所以街坊鄰居都會跑來這裡報到，屹立不搖
三十多年，天天客滿，一位難求！

「鴨肉蔡」的鴨肉質地鮮嫩、肉汁香甜，不用沾醬就很有味道！老闆特別透露，鴨
肉要好吃首重「新鮮」，所以一定要當天現殺現做，而且要用蒸的方式來烹調，才
能保留原味。想要一飽口福的人，記得要在七點以前就來搶座位，因為老闆每天限
殺三十隻鴨子，賣完就關門囉！

📍 地　　址：恆春鎮恆南路71之3號

📞 電　　話：08-889-8226．08-889-4882

🕐 營業時間：17：30 PM～22：30 PM

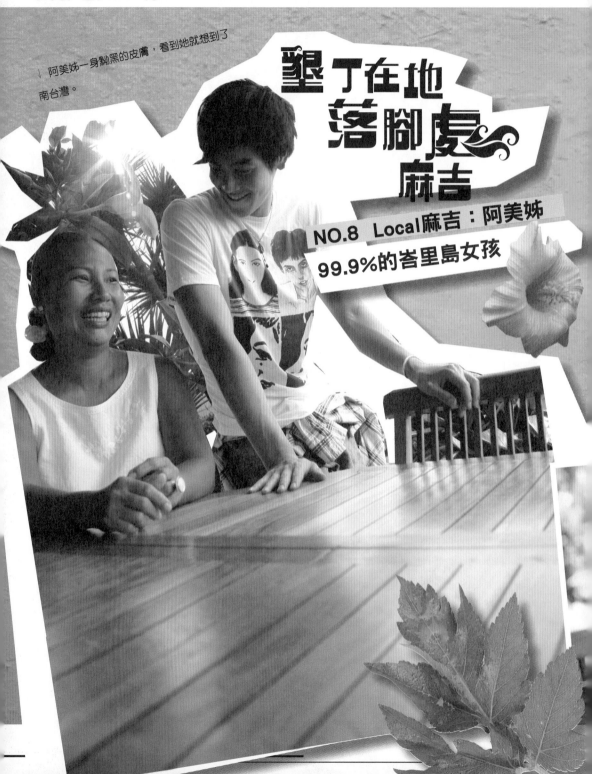

↓ 阿美姊一身黝黑的皮膚，看到她就想到了南台灣。

墾丁在地落腳處麻吉

NO.8　Local麻吉：阿美姊

99.9%的峇里島女孩

愛作夢的人，來墾丁就對了！

　　當地的人常說，墾丁充滿了愛作夢的人，而墾丁也是他們實現夢想的地方！而阿美姊就是這句話的最好註腳──因為她的家，就是她的夢想。

　　走進「花園紅了」，映入眼簾的是一個接著一個「鑲」在橘色牆壁上，讓人目不暇給的彩色木雕門；轉過身來四下張望─呼！一座桃紅色的「峇里島式」花園，在扶桑花的簇擁下，熱情地向我招手，而這間移植了熱帶風情的美麗民宿，正是阿美姊的家。因為和英國老公Neil在墾丁相識、結婚、生Baby；喜歡渡假的他們，最愛有著沙灘、陽光的峇里島，但是因為工作很忙碌，實在沒時間常去，於是他們就作了一個超爽快的決定──把「峇里島搬回家！」於是，兩人在這裡，一邊享受生活、一邊賺錢，一屋兩用的生意頭腦，真是聰明得令人佩服！

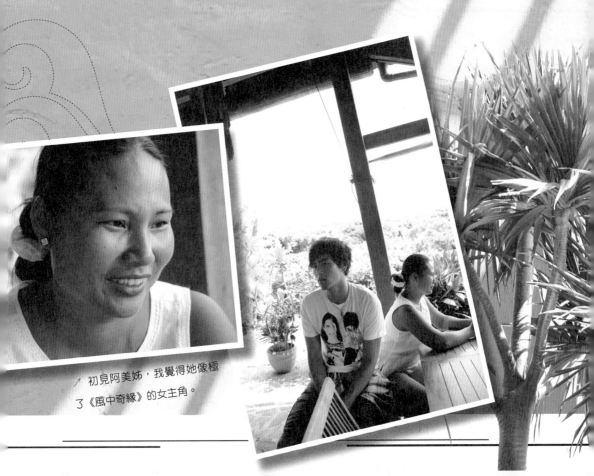

初見阿美姊，我覺得她像極了《風中奇緣》的女主角。

阿美姊的一家人，生活在這
樣優美的環境，真叫人羨慕。

寶嘉康蒂也跑來墾丁
當Island girl？

　　一臉東方味兒的阿美姊，讓我在第一次看到她的時候，一直有種說不上來的眼熟；後來，拼命想了老半天，終於發現──原來阿美姊的長眼睛、尖下巴和小麥色皮膚，真的和迪士尼卡通《風中奇緣》裡的女主角「寶嘉康蒂」好像啊！只不過阿美姊比較「成熟一點」，所以看起來可能要當寶嘉康蒂的姊姊比較剛好！

　　「我到菲律賓，就會被認為是菲律賓人；到泰國，就會被認為是泰國人，還有人說我像夏威夷人、越南人啦……」說著說著阿美姊自己也笑了！不過她覺得最貼切的形容應該是──「一輩子都離不開大海和墾丁半島的Island girl（應該是Island woman才對！哈！）」就像阿美姊說的，住在墾丁真的是太幸福了！

讓人想結婚的民宿

　　說出來不怕嚇到你，「花園紅了」裡很多動物造型的木雕，還有房屋的木材，都是從正港從峇里島貨運過來的，瞧瞧房間裡溫暖澄黃的燈光，以及這棉麻質料製成的米白色寢具，是不是很有峇里島的味道呢？阿美姊還特地帶我去參觀「蜜月套房」，據說這間房間可以讓感情加溫，從浴室裡面海落地窗的雙人浴缸；豪華舒適的浴缸加上超讚的View，連我都迫不及待想跳進去泡個澡呢！聽阿美姊說，這裡有好幾對夫妻來過，其中兩對在這裡求婚成功，一對在這裡舉辦婚禮，隔年還把小Baby也一起帶過來，真是神奇的「幸福小套房」！

　　置身在這座充滿熱帶風情的美妙花園裡，真是人生一大享受，不過有一件讓Eddie覺得有點不好意思，那就是——不論我走到哪，都會很想「上廁所」！原來，是阿美姊為了打造100%的峇里島風情，就連當地最有特色的「水池造景」也統統搬過來了！所以Anytime、Anywhere你都可以聽到不絕於耳的「流水聲」，真的很「舒服」，讓我一路放鬆到洗手間啊！Hahaha……

阿美姊的店充滿熱帶風情的美妙花園 ↗

花園紅了

- 🏠 地　　址：屏東縣恆春鎮船帆路846巷18號
- 📞 電　　話：08-885-1001・08-885-1011
- 🕐 營業時間：09：00 AM～18：00 PM
- @ 網　　址：http://www.redgarden.idv.tw/

「花園紅了」民宿，處處是美景。

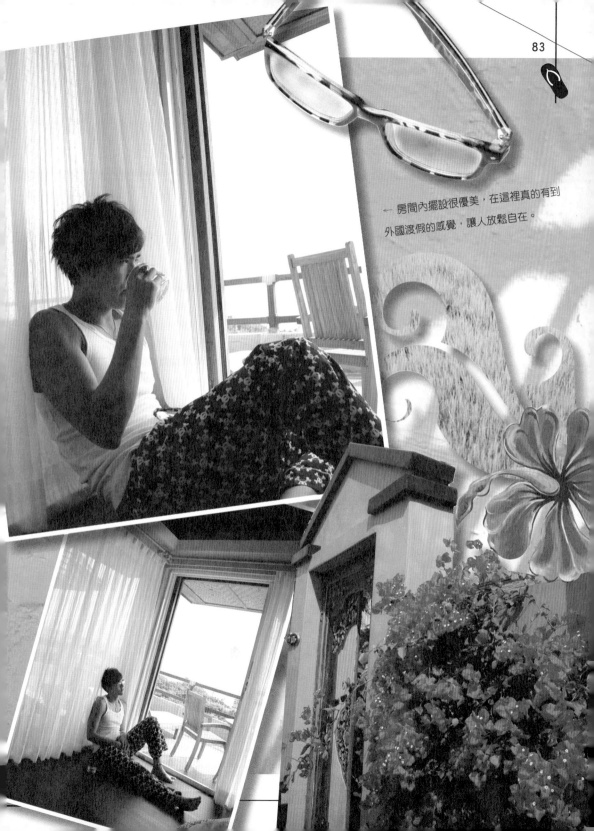

← 房間內擺設很優美，在這裡真的有到
外國渡假的感覺，讓人放鬆自在。

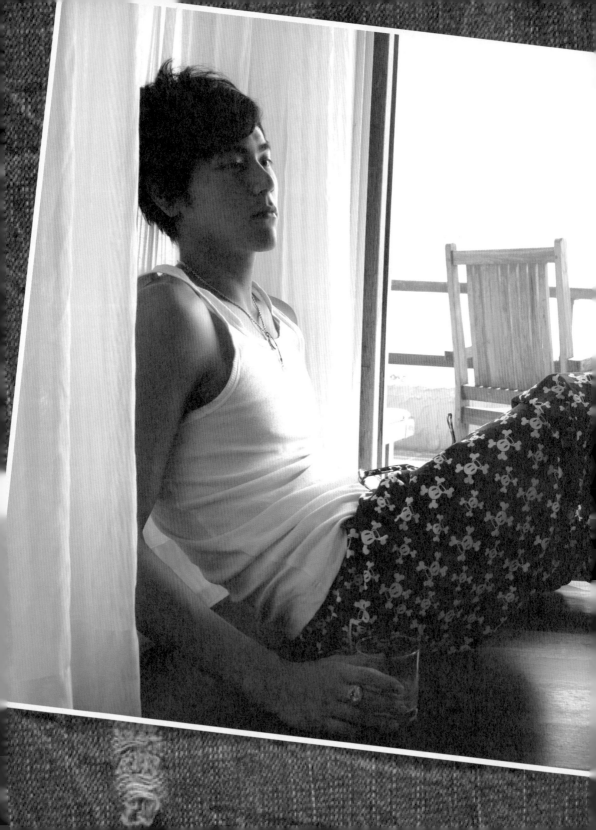

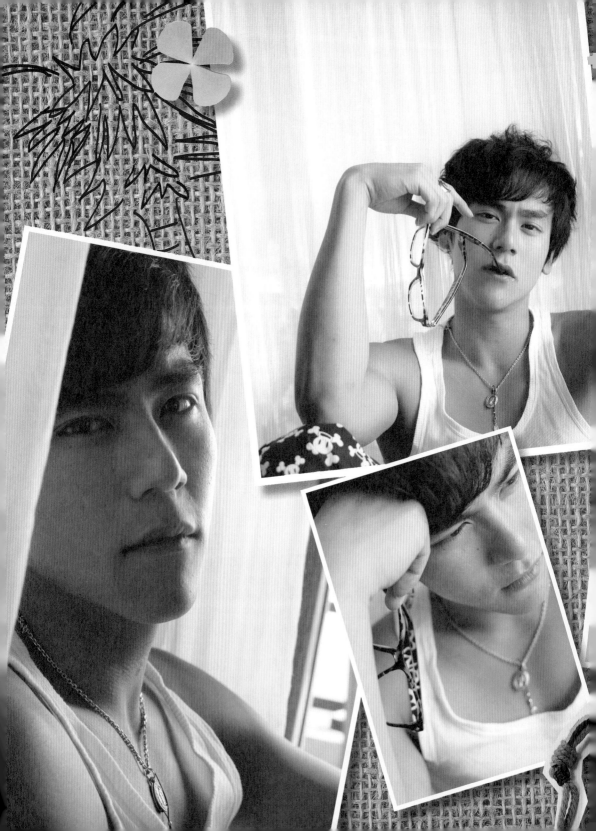

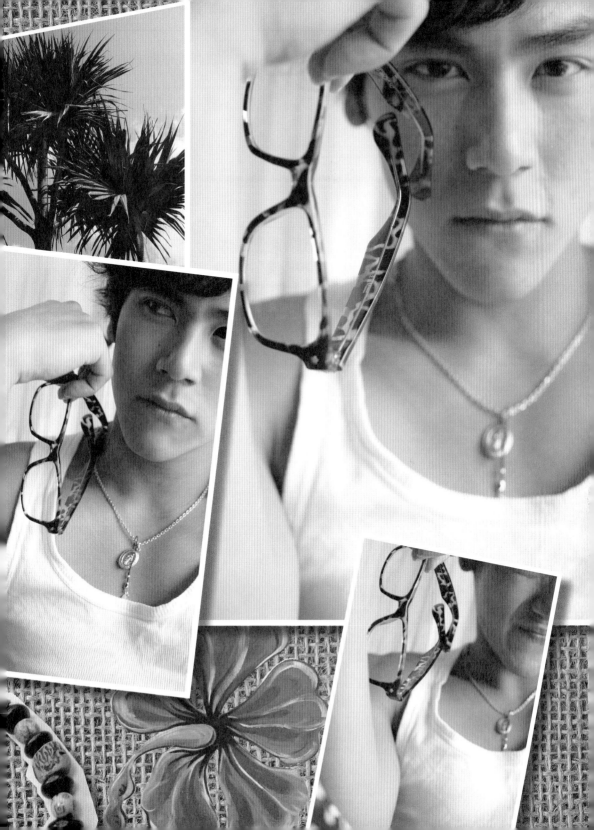

墾丁在地
落腳處
麻吉

NO.9　Local麻吉：莊哥

墾丁最會喝的綠巨人！

↗ 莊哥講話很爽朗，連笑聲都很爽朗，讓人覺得親切。

　　「啊？昨天的帆船比賽你第一名啊？我還以為是啤酒比賽第一名呢！」愛喝酒的莊哥被狠狠地「虧」了一番。誰叫他這麼會喝酒呢！

南台灣酒量NO.1的綠巨人

　　喜歡交朋友、喜歡幫助人、喜歡喝啤酒、喜歡仰天長笑，是莊哥的四大特色。叫他「綠巨人」，是因為他真的很「好客」（因為綠巨人「浩克」嘛！）。莊哥愛交朋友到什麼程度呢？幾乎80%墾丁當地人都是莊哥的朋友，只要從他面前走過，他幾乎都可以叫得出名字來！如果你隨便抓一個人過來問，問他到墾丁第一個認識的是誰？很多人都會回答：「莊哥！」因為莊哥在墾丁打滾了十幾年，像是一個雷達站得熟悉每一個角落，叫他地頭蛇真的不為過！就算你今天才和莊哥第一天認識，而且沒聊上幾句，但隔天他依舊可以熱情邀你到他家作客，然後——還能做什麼？當然是喝酒啊！

　　這間義大利餐廳「AMY'S CUCINE」，是莊哥最常出沒的地方，也是他朋友開的店，這裡的海鮮、夏威夷和燻雞披薩都超好吃，但是最令我忘不了的是這裡的沙拉，每次拍戲的空檔，要是我發現吃得太油膩，就會跑來這裡嗑上一盤份量十足、清爽不膩的美味蔬果沙拉清清腸胃。當然，這次回到墾丁的我，說什麼也不能錯過當隻幸福的羊咩咩的機會，一到AMY'S馬上點了兩大盤，相當過癮！

＼ AMY'S CUCINE不僅裝潢漂亮，連餐都很好吃！

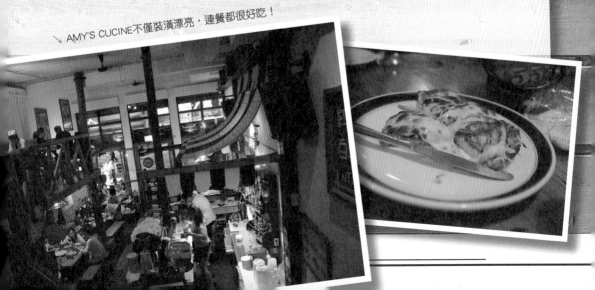

享受生活就是住「人住的地方」

　　「墾丁才是人住的地方！你們台北哪是人住的地方啊！」莊哥說話就是這樣直來直往，一點都不拐彎抹角！問他會不會想回到大都市？他說有時候難免會懷念從前都市裡的繁華世界，但總是待不到三天，就又會受不了跑回墾丁。莊哥感性地說：「只要是與這個地方臭味相投的的人，來了就會不想走了。」

　　像是傳說中被莊哥「撿」回來的衝浪比妹——Apple，就是一個最經典的例子。事情發生在很久以前，當時的Apple到墾丁玩，結果一個不小心，花到身上一毛不剩，於是便坐在莊哥的餐廳門口，想找個人搭個便車，剛好莊哥開車經過便載了她一程，而Apple也從此與莊哥成了好朋友，也從此在這裡留了下來。不過故事還沒有結束——後來，Apple曾經有好幾次「真的」要離開墾丁了，莊哥每次都特地幫她舉辦個別開生面的歡送會，結果她竟然總是才回都市沒幾天，就又跑回來了！依我看，歡送會應該是不用再辦了，她已經不小心黏上了墾丁……我甚至懷疑Apple根本是為了想要喝酒歡送才不停地上演「出走」戲碼，Haha……

　　莊哥最令人佩服的一點，在於他很懂得享受生活。在墾丁拍戲時，莊哥很大方地讓我們到他家作客，一棟臨海的美麗別墅，擁有非常寬敞的空間，客廳裡更有高級的吧台，讓人隨時可以來點調酒或咖啡，離屋子不到一百公尺的白色沙灘還可以看見純白的貝殼沙與藍天，其中《我在墾丁*天氣晴》的幾場戲就是看中這裡的美景，取景

完成的哦！我敢打包票，只要去過一次莊哥的別墅，有過一面喝著可口的飲料，一面欣賞美麗的海景或是夜裡的星星的經驗之後，保證就會像我一樣，在這個濱海Lounge bar賴著不想走啊！

來墾丁，賺不到錢，賺到生活！

話說，莊哥以前是在台中跑房仲的，但他有個海上興趣——開帆船。有一回，莊哥下來墾丁玩帆船時，和他的好朋友有了段這樣的對話：

「老鄧，我好想來這邊生活啊！」

「那你就下來啊！」

莊哥聽了沒多說話，卻在幾天之後就決定在墾丁定居了！這影響下半輩子的重要決定，莊哥可是毫不猶豫。莊哥回憶起這件事情時說：「只要你喜歡這裡，就有辦法活下去。」而莊哥很清楚他來墾丁的目的就是為了要賺「生活」。

So，也許有人會問：「真的有這麼容易嗎？」莊哥一定會拍胸脯跟那人保證：「真的就這麼簡單！不然你先來我這兒工作好了！呵呵……」

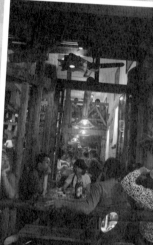

莊哥最常出沒地點 ↗

AMY'S CUCINE

🏠 地　　址：屏東縣恆春鎮墾丁路131-1號

📞 電　　話：08-886-1977・08-886-1940

🕐 營業時間：11：00 AM～00：00 PM

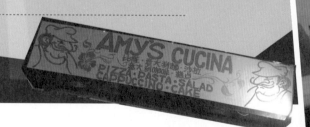

墾丁人才知道

莊哥的極機密推薦：
瑪格利特餐廳

　　座落在墾丁大街上的「瑪格利特餐廳」，充滿著濃厚的異國風情；店面採用大膽鮮艷的橘紅色調，讓路過的遊客們紛紛停下腳步，好奇地想進去一探究竟。「瑪格利特餐廳」以老闆本身最愛的墨西哥料理為主，「口味濃郁」、「香料味重」為其主要特色，像是招牌的墨西哥臘肉飯，還有手工墨西哥肉捲都是極受歡迎的菜色。

　　另外，這裡早上還提供經濟又實惠的美式早餐，有三明治、火腿、貝果類等多種套餐，讓早起的人們有好料可吃（限量限時提供）。到了晚上，如果情侶們想要享受一下浪漫情懷，也可以來這裡點杯跟店名一樣的「瑪格利特調酒」，在昏黃慵懶的燈光下，感受夏夜悠閒的微醺之感喔！

🏠 地　址：屏東縣恆春鎮墾丁路21-3號

📞 電　話：08-886-1679

🕐 營業時間：平日10：00 AM～22：00 PM．假日09：00 AM～22：00 PM
　　　　　（中午12點前有供應早餐）

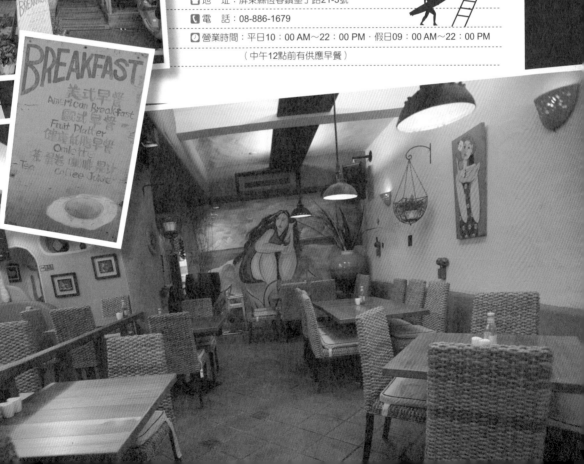

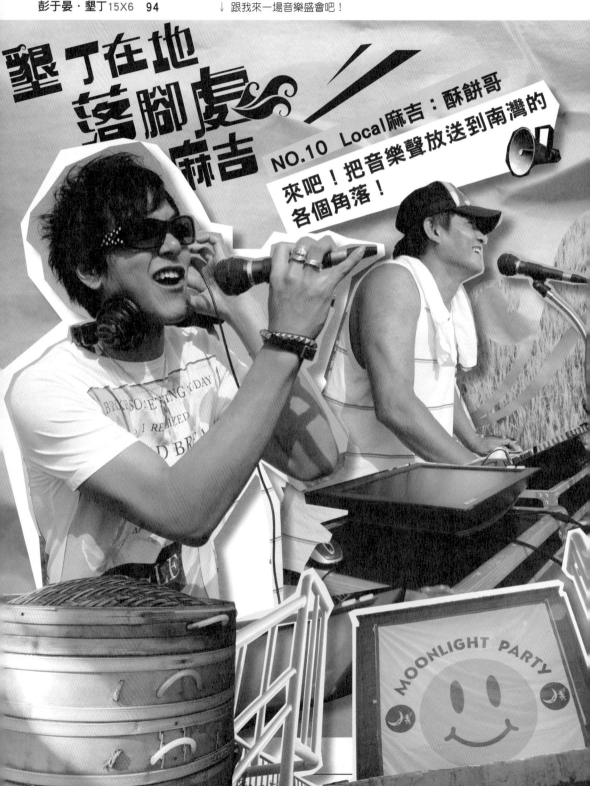

墾丁在地
落腳處
麻吉

NO.10　Local麻吉：酥餅哥

來吧！把音樂聲放送到南灣的
各個角落！

MOONLIGHT PARTY

「Everybody gets on the floor！」夏日午後的南灣，DJ正播放著節奏感十足的雷鬼電音舞曲，而讓人意外的是，這些音樂聲竟是來自一座面海的DJ電台——「南台灣廣播台」。嘿！誰想得到一邊播音樂還可以一邊看海呢？這真是太Cool啦！嘿嘿～讓我也來大顯身手一下（別忘了我在電影《6號出口》裡扮演的可是一個超專業DJ），瞧我帥氣地躍上廣播台，擔任今日主打之陽光萬丈、活力四射的雷鬼DJ——Let's play some hot music and have a sunny day！Let's get high！

樓下賣包子，樓上搞PARTY？

在賣包子的樓上搞個電台真是有創意！喜歡搞怪、創立新品牌的「紅孩兒團隊」，覺得拉近人與人距離最好的方式，就是——音樂，於是就把腦筋動到了包子樓（頂樓）閒置不用的空間，建了這座露天的南灣廣播站。

現在要介紹的這位好麻吉——酥餅哥，就是這個酷炫的南灣廣播站DJ群之一。曾經玩過Band的酥餅哥，DJ功力也是一流的，非常專業，每逢悠閒週末的午後，酥餅哥常常就會拿著啤酒，跳上廣播站「Fun」些音樂，獻給所有墾丁沙灘和大街上的人們！

有的時候，電台也會扮演某些服務的角色。酥餅哥說，像是有一次某位媽媽的孩子走丟了，心急如焚的她不知該如何是好，於是就跑來「南台灣廣播台」上，拜

面對著海的廣播電台，從沒想過的構想，多酷呀！

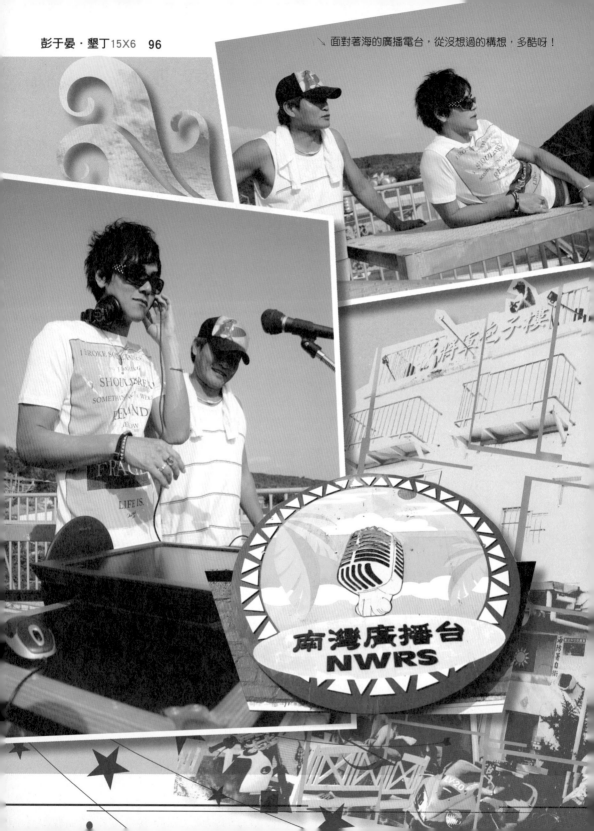

97

訪電台幫忙廣播找他兒子。事關重大，DJ當然立刻照辦！結果馬上就有熱心的民眾在聽到廣播後，帶著走失的小朋友前來和媽媽相認，一時間傳為美談。

還有，每到假日的晚上，廣播台就會搖身一變，成為「月夜月美麗」的Party舞池！在美麗的星空和涼爽的海風作陪下，配上清涼的啤酒和很High的音樂，真是完美！下次一定要找個時間，好好體驗一下墾丁最炫最酷的「Moonlight Party」！

Just for young & for 墾丁

十多年前，酥餅哥便從新竹南下墾丁；然而和大家不同的是，酥餅哥不是來渡假，而是來打拼做生意的。以前曾在台北開夜店的他，來到純樸的墾丁後風格一轉，和嘉夫哥創立了「紅孩兒團隊」（團長嘉夫哥就是《我在墾丁*天氣晴》劇裡面的「楚大哥」的本尊喔！）。

> **墾丁原來如此：**
>
> 每年四月在墾丁舉辦的「月光飛舞音樂嘉年華」（Moonight Music Festival）文化活動，俗稱「月光派對」，悉由酥餅哥一手創辦；酥餅哥集結了多位和他一樣熱愛音樂的朋友，連續八年為南台灣邀請到來自世界各地知名的Live DJ演出，目前已成為國內外音樂交流的重大文化活動。

在酥餅哥和嘉夫哥兩人的共同努力下，許多很有創意的周邊品牌，像是路邊澡堂、名字叫「脫」的比基尼專賣店、多福豆花，以及很適合背包客長期住宿的旅行公寓……等等，甚至還有一間名叫「天氣晴」的海邊餐廳，都在墾丁各地不斷冒出來！創造一種屬於年輕人的墾丁Local style。

在墾丁才像是在過生活

　　酥餅哥說，雖然「平平」是在做生意，但是工作的地方不一樣，心情也可以有很大的轉變喔，他覺得能在藍天碧海的墾丁工作才像是真的在過生活，比起都市裡拼死拼活要快樂一百倍！而且整個人都「Young」起來呢，這番話忍不住讓身為演員的我想到即使是在演戲，不同的地方的確有不同的感受，自然而然會感染當地氣息，呈現出不一樣的角色風格。難怪有工作人員跟我透露，有些不曉得我是ABC的觀眾們，直到看完《我在墾丁*天氣晴》，還是以為我是土生土長的台灣人！

南灣夏日午後DJ ↗
南台灣廣播台

🔲 地　址：屏東縣恆春鎮南灣路164號包子樓頂樓

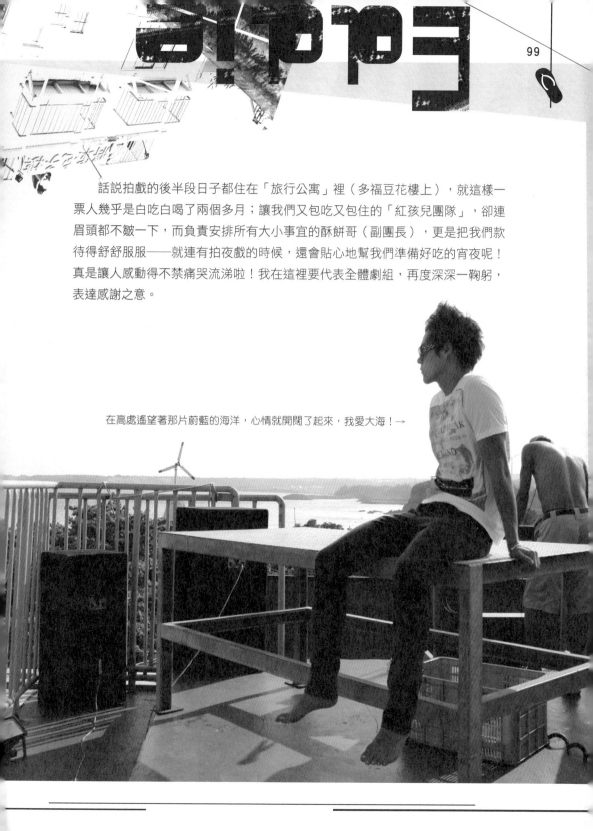

話説拍戲的後半段日子都住在「旅行公寓」裡（多福豆花樓上），就這樣一票人幾乎是白吃白喝了兩個多月；讓我們又包吃又包住的「紅孩兒團隊」，卻連眉頭都不皺一下，而負責安排所有大小事宜的酥餅哥（副團長），更是把我們款待得舒舒服服——就連有拍夜戲的時候，還會貼心地幫我們準備好吃的宵夜呢！真是讓人感動得不禁痛哭流涕啦！我在這裡要代表全體劇組，再度深深一鞠躬，表達感謝之意。

在高處遙望著那片蔚藍的海洋，心情就開闊了起來，我愛大海！→

↑ 墾丁，因為這一群好朋友，變得更加生動有趣了，我的墾丁麻吉們。

墾丁在地
好美味
麻吉

好將軍色子樓

瘋好具食館

↓ 說道輝哥，就不能忘了他那超美味的烤魷魚呀！

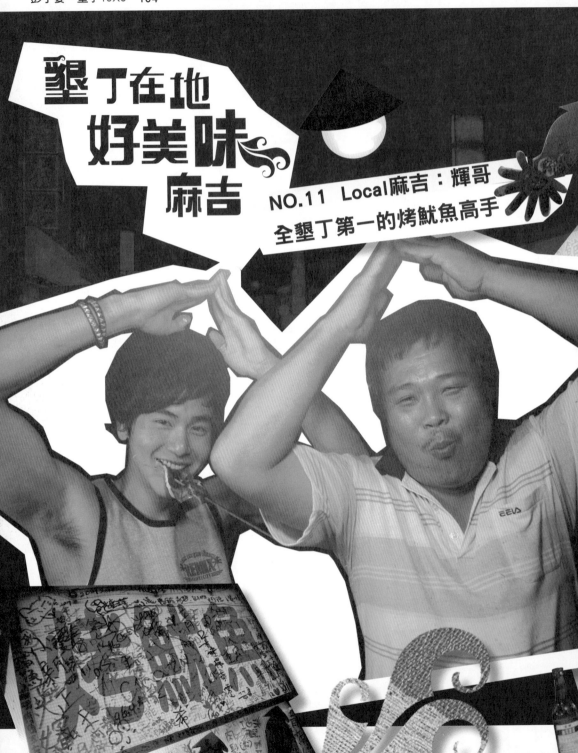

墾丁在地好美味麻吉

NO.11　Local麻吉：輝哥
全墾丁第一的烤魷魚高手

　　抵達墾丁的當晚，我就迫不及待地和一票麻吉們到處閒晃，呼吸墾丁久違的新鮮空氣。但是說也奇怪，不管我走到哪兒，我的鼻子好像總會聞到一股令人垂涎三尺、又香又辣的熟悉味道。沒錯！這就是全墾丁NO.1的烤魷魚高手——輝哥，還有他超正點的烤魷魚攤。

　　「輝哥，好久不見，殺一條魷魚烤來吃吧！」

正港南洋風味，胡椒烤魷魚

　　拍《我在墾丁*天氣晴》的時候，我和小天、紹祥三個人組成的「愛吃三口組」，常常像這樣到處去打打牙祭；說我們把整個墾丁吃到翻過來也不誇張！而其中輝哥這一攤烤魷魚，就是「三口組」的最愛啦，共有醬油、胡椒、泰式三種口味，我最愛的就是胡椒口味了！別小看這胡椒粒，又香又辣的胡椒粒可是輝嫂每次回越南娘家時，辛辛苦苦「偷渡」而來的正港香料喔！

↓ 才一靠近小攤，香氣就傳來，我口水快留下了，輝哥，快給我一隻吧！

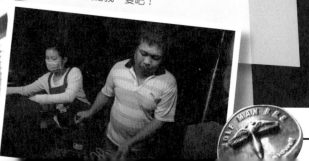

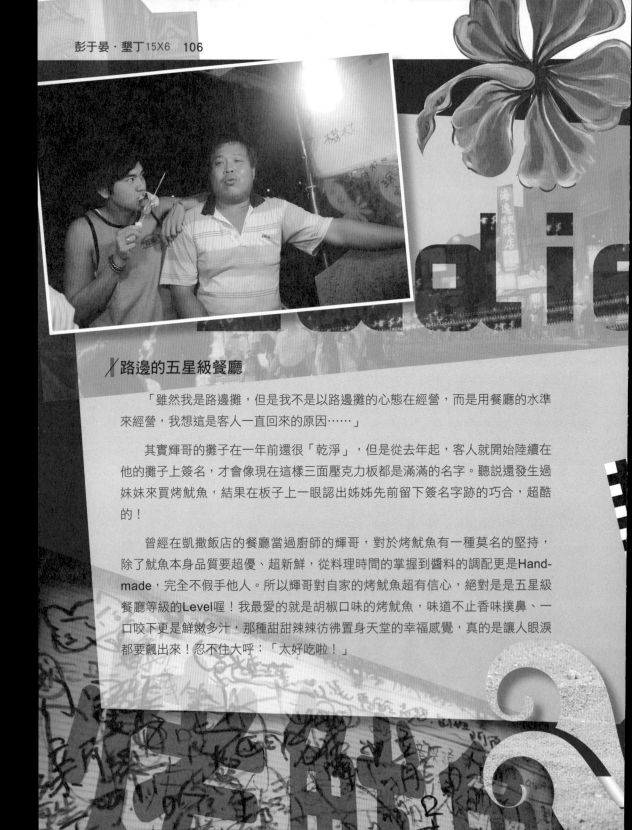

╳路邊的五星級餐廳

「雖然我是路邊攤，但是我不是以路邊攤的心態在經營，而是用餐廳的水準來經營，我想這是客人一直回來的原因……」

其實輝哥的攤子在一年前還很「乾淨」，但是從去年起，客人就開始陸續在他的攤子上簽名，才會像現在這樣三面壓克力板都是滿滿的名字。聽說還發生過妹妹來買烤魷魚，結果在板子上一眼認出姊姊先前留下簽名字跡的巧合，超酷的！

曾經在凱撒飯店的餐廳當過廚師的輝哥，對於烤魷魚有一種莫名的堅持，除了魷魚本身品質要超優、超新鮮，從料理時間的掌握到醬料的調配更是Hand-made，完全不假手他人。所以輝哥對自家的烤魷魚超有信心，絕對是五星級餐廳等級的Level喔！我最愛的就是胡椒口味的烤魷魚，味道不止香味撲鼻、一口咬下更是鮮嫩多汁，那種甜甜辣辣彷彿置身天堂的幸福感覺，真的是讓人眼淚都要飆出來！忍不住大呼：「太好吃啦！」

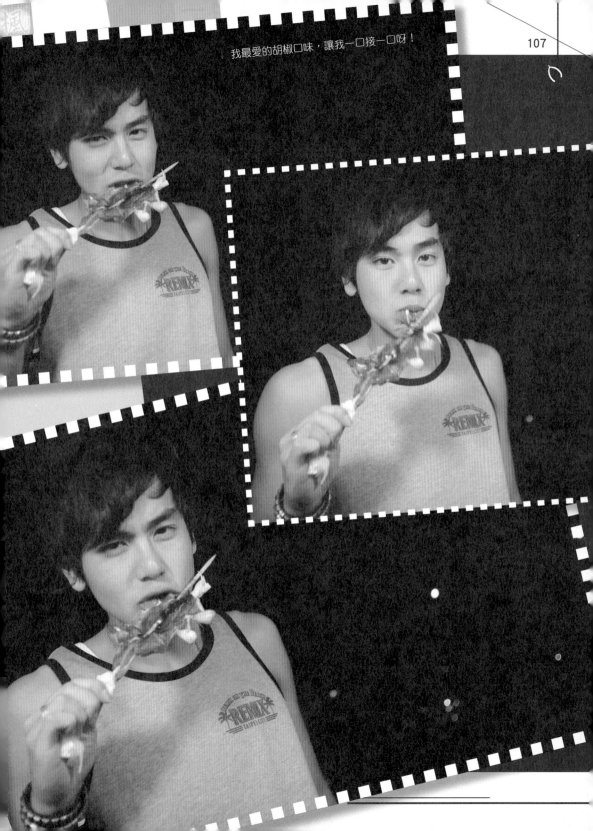

↓ 我最愛的胡椒口味，讓我一口接一口呀！

熱心度「破錶」的大好人

離開墾丁的前一天，我跑去跟輝哥道別時，輝哥竟然高興地對我說：「昨天有客人來買魷魚，我跟他說，彭于晏要出書了，要趕快去買！不過他問我書名是什麼？我說不知道耶，哈哈哈！不過還是有幫你宣傳到啦！」看到這邊，你一定也會和我一樣忍不住想大喊：「輝哥，你人也太好了吧！」不只這樣，他還會親自幫警察抓小偷！

因為墾丁的人都善良純樸，所以當地的治安可以說是相當良好，於是許多來到墾丁民宿的觀光客，常常會忘了要鎖門。輝哥說，最誇張的一次，是曾經三度抓到同一個潛入民宿偷東西的小偷！這個小偷喜歡找觀光客下手，好幾次都趁著他們熟睡時，潛入民宿偷東西，但連續三次都被輝哥在暗夜埋伏中逮個正著。Bravo！輝哥真的是太厲害了！

所以在這邊，熱心的輝哥也要Eddie再次幫他呼籲一下：各位來墾丁玩的朋友們！千萬不要玩得High過頭就沒了警備心，睡覺前還是要記得鎖門啊！

墾丁大街上情報特搜 ↗

輝哥魷魚攤

🏠 地　　址：墾丁大街上「墾丁衝浪店」
（屏東縣恆春鎮墾丁里21-2號）正對面

📞 電　　話：0921-210-769（歡迎團體來電預訂）

🕐 營業時間：平日下午17：30 PM～23：00 PM
假日下午16：00 PM～01：30 PM

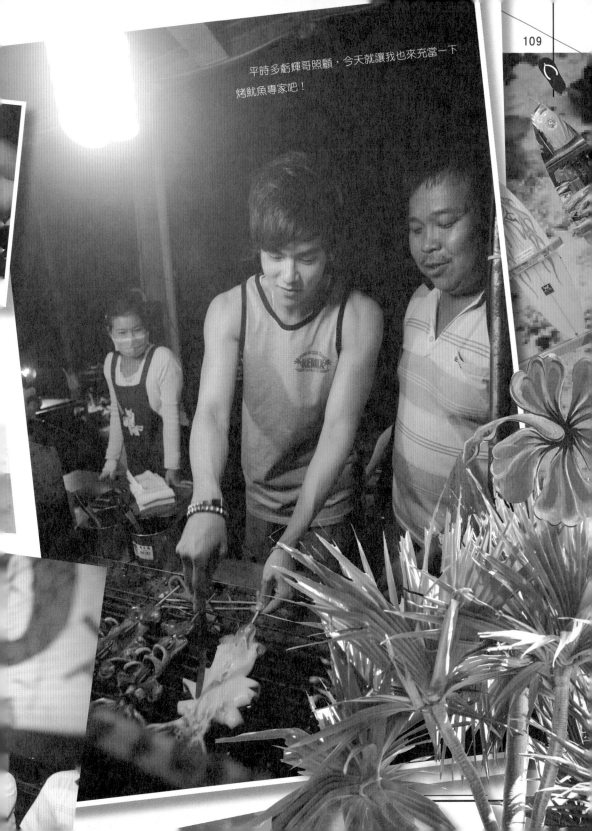

平時多虧輝哥照顧，今天就讓我也來充當一下
烤魷魚專家吧！

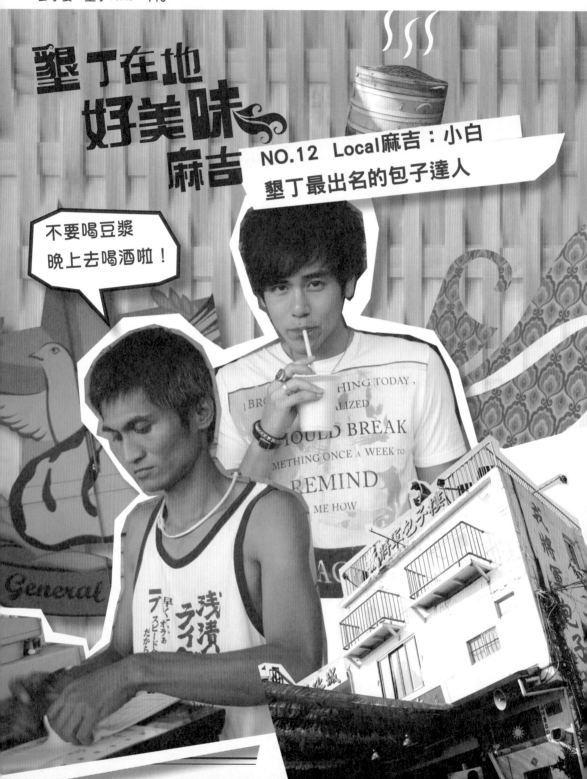

才一下車，小白就熱情的遞上包子
與豆漿給我，真熱情呀！↓

每次我們叫「小白～」的時候，小白就會豪氣萬千地回頭說：「不要再叫我小白了，叫我大海！！」

✗ Why？White？哪裡白？

小白的名字和他的名字一點都不搭，因為對我們來說，他一點都不白。但是，就身為一個原住民，而且還是以「黑皮膚」聞名的排灣族，小白算是相當不及格。也因為這樣，從小就被嫌太「白」、同時也是號稱全牡丹村中間路裡最白的他，不幸地獲得了「小白」這個「污名」。

剛認識小白的時候，會覺得這個人怎麼看起來這麼兇，不曉得在不爽些什麼，還一度以為他很難相處。不過相處久了，我才發現原來外冷內熱的小白，其實也是一個「High咖」——每次當我去找他買包子時，負責結帳的他都會偷偷跟我說：「走啦！晚上喝酒！」不僅如此，小白還有一身好「鼓藝」，非洲鼓打得一級棒！還是當地最Hot的「老梗樂團」鼓手喔！

墾丁原來如此：

當地友人透露，其實原住民之間有時候會互相開對方玩笑，比如說，阿美族的腿都很細長，相較之下，布農族的腿都比較粗，所以就會說「看小腿就知道」；排灣族的人都黑黑的，笑起來只有牙齒是白色的，所以都會被笑稱「牙齒白」。

戒將軍，賞我個包子吃吧！

　　拍《我在墾丁*天氣晴》的時候，我常
常光顧樓下戒祥大哥開的「戒將軍包子樓」，而每回替我結帳的都是小白，久而
久之，就培養出一股特殊的「包子感情」，所以自然就成了好麻吉啦！

　　在墾丁交朋友非常容易，因為到處都是熱情到「滿出來」的墾丁人；這裡的
人對明星沒什麼概念，但那時我在墾丁拍戲，算是整整混了四個月，想不認得
我也難！So，如果我要是幹了什麼壞事的話，我想，全墾丁的人都不會放過我
吧！哈！

　　想必許多人都知道，「戒將軍包子樓」的老闆就是戒祥大哥，可惜時間上很
不湊巧，一直沒這個機會和他親自打聲招呼。不過我可是由衷地感謝戒祥大哥
啊！因為多虧了戒祥大哥，我們「愛吃三口組」才有美味的包子可以吃！包子樓
的包子很特別，除了傳統的大肉包（店裡**Top1**人氣商品），還有其他八種特殊口
味的包子，像是融合中西口味的「香腸起士包」，以及一口咬下會讓人彷彿置身
日本的「洋蔥燒肉包」，還有最近才推出充滿海產味的「海鮮總匯包」──裡面
有墾丁特有的鹿角菜、新鮮鮑魚、蝦仁、花枝⋯⋯所有海洋裏的好味道都包進去
啦，說著說著，口水都快要流出來了！

超豪華「彭式」包子吃法

　　既然自許為愛吃三口組，我當然也要不藏私的，和大家分享兩種超讚的「祕
傳」包子吃法。第一個是「夏天消暑吃法」：魚干滷肉包＋啤酒──包子裡又香
又有嚼勁的魚干，加上爽口不膩的滷肉，再配上清涼的啤酒，真的是一大享受
啊！第二個是「冬令進補吃法」：紅豆麻糬包＋熱牛奶──麻糬Q軟有彈性的口

感，包覆著甜而不膩、顆粒分明的紅豆蜜餡，再加上一杯來自墾丁牧場、熱騰騰的新鮮牛奶，保證你吃完後，耳邊會聽見天使演奏的幸福交響曲喔！

最後，小白還偷偷向我透露包子樓現在正在研發第十種口味，等我下回再來墾丁時，保證吃得到這獨一無二的第十號神祕包子。

「愛吃三口組」情報特搜 ↗

戒將軍包子樓

📍 地　　址：屏東縣恆春鎮恆南路29之5號

屏東縣恆春鎮南灣路164號

📞 電　　話：08-888-0033．08-888-2476

🕐 營業時間：10：00 AM～00：00 AM

墾丁人才知道

小白極機密推薦：
夏威夷的豬哥

如果你在入夜後的墾丁大街上，看見一台令人眼花撩亂的旅行車，別懷疑，那就是「夏威夷的豬哥」旅行車路邊攤！正港夏威夷人的Duggar豬哥，大約在六年前，因為夏威夷的物價水準太高、生存不易，於是就到台灣另謀生路，加入觀光產業的行列，在大灣開起了夏威夷紀念品專賣店。

原本就非常喜歡旅行車的豬哥，想出「旅行車路邊攤」把車子拿來當賣東西的商店的好點子。瞧瞧豬哥車上琳瑯滿目的紀念品，有超精緻的衝浪板造型手機吊飾、防水的衝浪手環及腳環、超有Hawaii Feel的扶桑花花圈，還有夏威夷當地原住民上場打仗必戴的超炫「羽毛面具」──這些都是豬哥獨家代理，別的地方買不到喔！

🚐 旅 行 車：墾丁大街青年活動中心前

🕐 營業時間：七月─八月每晚19：00 PM～23：00 PM．其他月份 每週六晚19：00 PM～23：00 PM

🏪 實體店面：大灣夏威夷風地址：─屏東縣恆春鎮墾丁里大灣路226號

📞 電　　話：中文專線 0963-244-177 / 英語專線 0937-380-780

🕐 營業時間：19：00 PM～23：00 PM

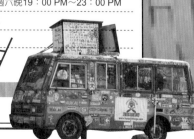

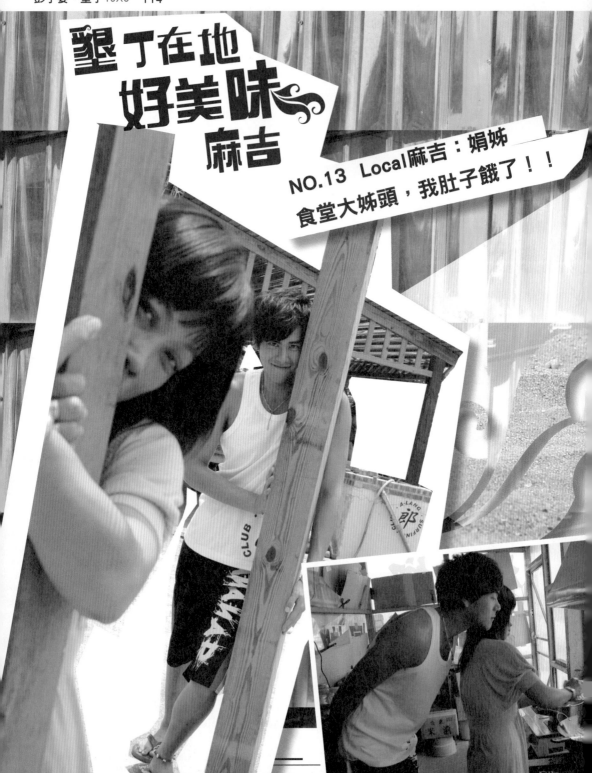

墾丁在地
好美味
麻吉

NO.13　Local麻吉：娟姊
食堂大姊頭，我肚子餓了！！

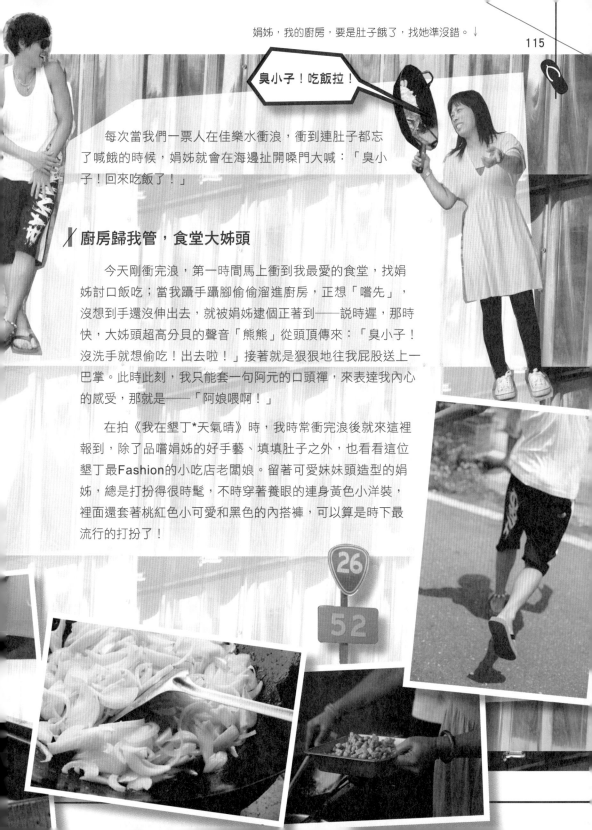

臭小子！吃飯拉！

每次當我們一票人在佳樂水衝浪，衝到連肚子都忘了喊餓的時候，娟姊就會在海邊扯開嗓門大喊：「臭小子！回來吃飯了！」

廚房歸我管，食堂大姊頭

今天剛衝完浪，第一時間馬上衝到我最愛的食堂，找娟姊討口飯吃；當我躡手躡腳偷偷溜進廚房，正想「嚐先」，沒想到手還沒伸出去，就被娟姊逮個正著到──說時遲，那時快，大姊頭超高分貝的聲音「熊熊」從頭頂傳來：「臭小子！沒洗手就想偷吃！出去啦！」接著就是狠狠地往我屁股送上一巴掌。此時此刻，我只能套一句阿元的口頭禪，來表達我內心的感受，那就是──「阿娘喂啊！」

在拍《我在墾丁*天氣晴》時，我時常衝完浪後就來這裡報到，除了品嚐娟姊的好手藝、填填肚子之外，也看看這位墾丁最Fashion的小吃店老闆娘。留著可愛妹妹頭造型的娟姊，總是打扮得很時髦，不時穿著養眼的連身黃色小洋裝，裡面還套著桃紅色小可愛和黑色的內搭褲，可以算是時下最流行的打扮了！

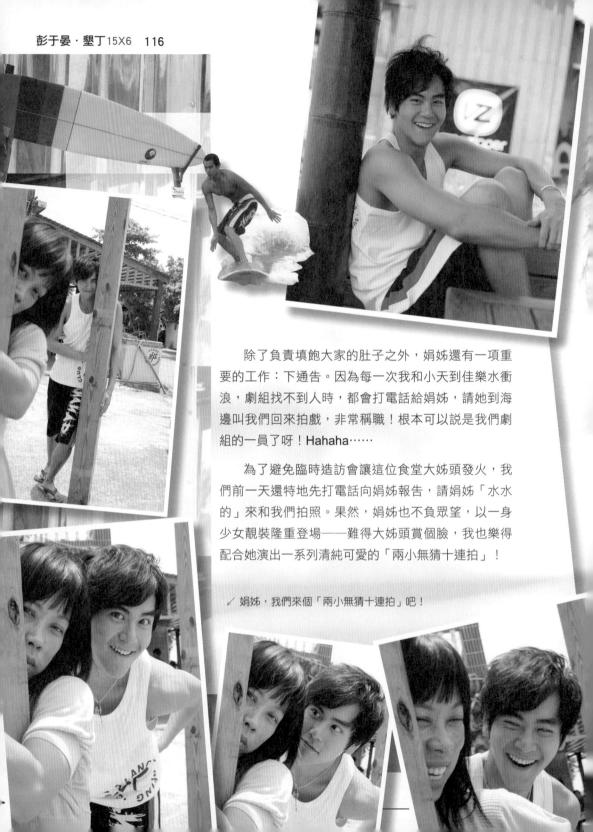

　　除了負責填飽大家的肚子之外，娟姊還有一項重要的工作：下通告。因為每一次我和小天到佳樂水衝浪，劇組找不到人時，都會打電話給娟姊，請她到海邊叫我們回來拍戲，非常稱職！根本可以說是我們劇組的一員了呀！Hahaha……

　　為了避免臨時造訪會讓這位食堂大姊頭發火，我們前一天還特地先打電話向娟姊報告，請娟姊「水水的」來和我們拍照。果然，娟姊也不負眾望，以一身少女靚裝隆重登場──難得大姊頭賞個臉，我也樂得配合她演出一系列清純可愛的「兩小無猜十連拍」！

　✎ 娟姊，我們來個「兩小無猜十連拍」吧！

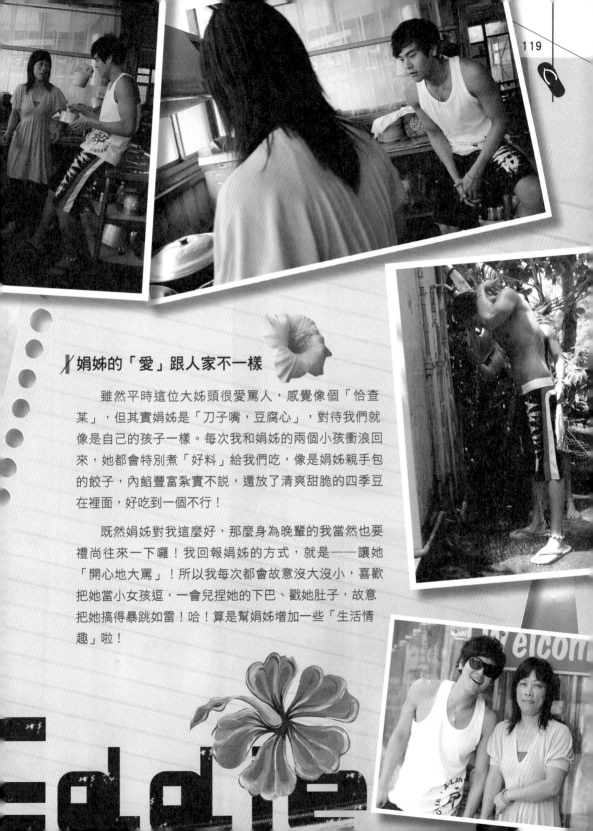

娟姊的「愛」跟人家不一樣

　　雖然平時這位大姊頭很愛罵人，感覺像個「恰查某」，但其實娟姊是「刀子嘴，豆腐心」，對待我們就像是自己的孩子一樣。每次我和娟姊的兩個小孩衝浪回來，她都會特別煮「好料」給我們吃，像是娟姊親手包的餃子，內餡豐富紮實不說，還放了清爽甜脆的四季豆在裡面，好吃到一個不行！

　　既然娟姊對我這麼好，那麼身為晚輩的我當然也要禮尚往來一下囉！我回報娟姊的方式，就是——讓她「開心地大罵」！所以我每次都會故意沒大沒小，喜歡把她當小女孩逗，一會兒捏她的下巴、戳她肚子，故意把她搞得暴跳如雷！哈！算是幫娟姊增加一些「生活情趣」啦！

Eddie

✗ 國際級佳樂水小吃店，各國衝浪好手的最愛

這天下午，趁著店裡的客人都去衝浪的時候，我跟娟姊坐在小吃部裡，偷偷「談情說愛」了起來。

娟姊笑說，在十幾年前，她對於這些外國人都沒什麼好感，總覺得他們很奇怪，當人家都在工作的時候，他們不但不工作，還跑來衝浪，而且一待就是好幾天。至於外國女生嘛，則是讓人覺得好像很開放，光天化日下穿著比基尼就到處走來走去——畢竟在當時，鄉下地方還是很保守，對於這些比較Open的文化還真看不順眼，但是日子久了、看多了，自然也就習以為常。

最早到佳樂水的衝浪客其實是美國的阿兵哥，這幾年台灣人才慢慢多了起來。隨後墾丁衝浪的名氣越來越響亮，甚至還有日本人慕名來這兒。說到這裡，正好讓我想起小吃部旁邊的流動廁所裡，貼著一塊像是日文字的牌子；問了娟姊才知道，原來那是提醒日本遊客不要把衛生紙丟到馬桶裡的說明告示牌，真的是非常國際化啊！

說起外國人，娟姊印象中最特別的一個，是常常來佳樂水衝浪的尼泊爾人；因為愛衝浪、愛墾丁，這位外國朋友後來乾脆在台灣南部定居下來，還娶了個名字也叫「阿娟」的台灣老婆，有一次更把他們的小孩帶來給娟姊看，讓娟姊感動了好久。我知道，一定是娟姊這麼可愛的個性，以及墾丁人最Local的熱情，才能像這樣跨越了語言的隔閡，和這些來自世界各地的客人們成為朋友。

聽著娟姊不絕於耳的爽朗笑聲，以及她喋喋不休的招牌碎碎唸，我的心情也忍不住跟著開闊了起來——我想，佳樂水要是少了娟姊的聲音，恐怕感覺就會少了一味吧！

佳樂水食堂大姊頭 ↗

阿娟佳樂水小吃店

🏠 地　址：屏東縣滿州鄉港口村茶山路380號

📞 電　話：08-880-1497

🕐 營業時間：10：00 AM～18：00 PM

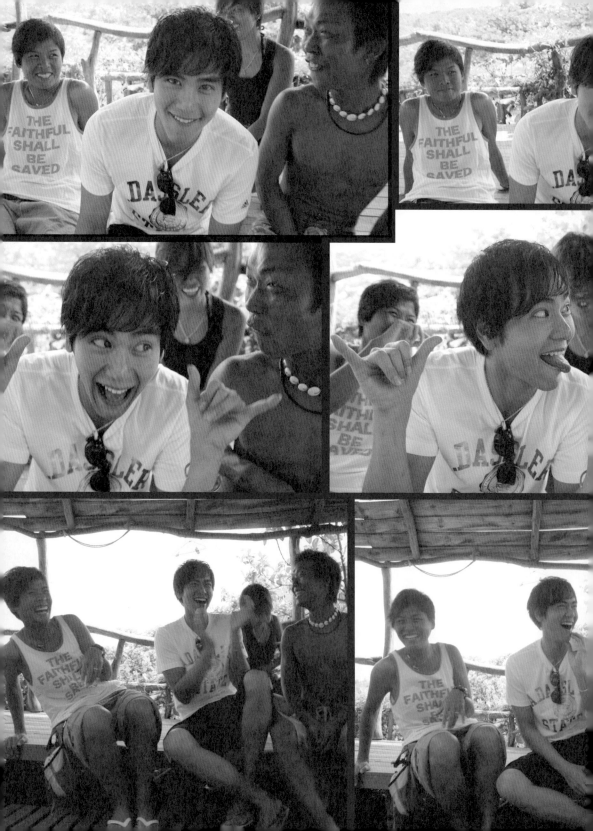

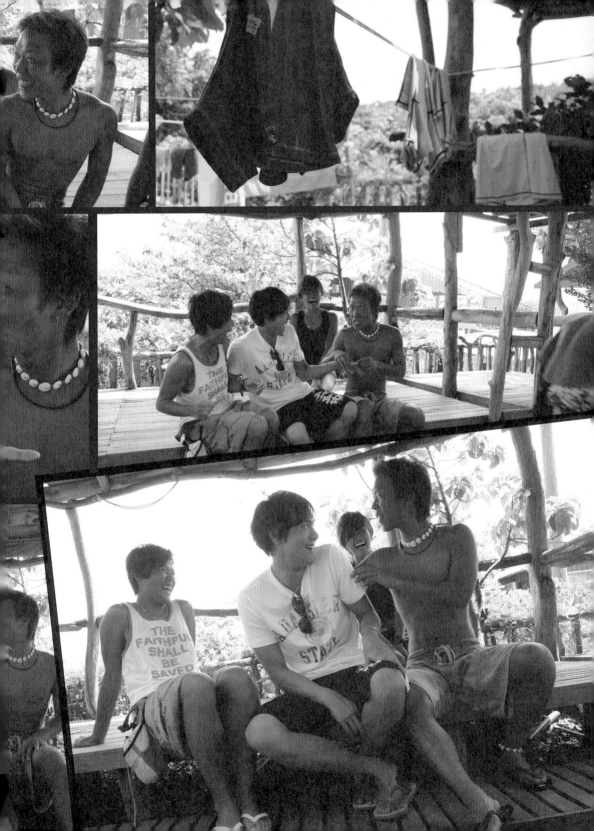

墾丁在地
大家共同的
麻吉

墾丁在地 大家共同的 麻吉

NO.14　Local麻吉：

墾丁福華渡假飯店張總——張積光總經理

What？在渡假天堂裡服兵役！？

↗ 這天，我與張總在福華的游泳池畔聊天，陽光刺眼，張總不斷地與我分享他的故事。

「在這個美麗的渡假村裡工作，是不是就像渡假一樣？」

「嗯，對我來說比較像是在服兵役耶。」總經理給了我一個幽默回答。

回墾丁老家探親

墾丁的「福華渡假飯店」和別處的福華飯店很不同，有一種可以讓人完全放鬆的神奇魔力。拍攝《我在墾丁*天氣晴》時，不但是戲裡的主要拍攝場地，同時也是劇組演員專屬的宿舍；住了將近一個半月的時間之後，這兒對我來說，簡直超熟的啦！這趟下來，除了特別回來看看老家，當然也不忘探望一下和藹可親的張總囉！

公務繁忙的張總，還是特地抽出時間和我碰面；一看到我，張總就像是看到自己的兒子一樣，親切地拍拍我的肩膀說：「聽說你現在是衝浪王子喔！最近忙嗎？下來幾天啦？」耶？本來是我要來訪問他的，怎麼現在情形卻反了過來啦！Haha……

趁著四下無人，張總邀我一起坐在飯店的游泳池畔，來段「Men's talk」。記得之前每次拍完戲回飯店，都非得要來到這個泳池游上幾圈，好好放鬆一下才對得起這個墾丁獨一無二國際級規格的游泳池喔！

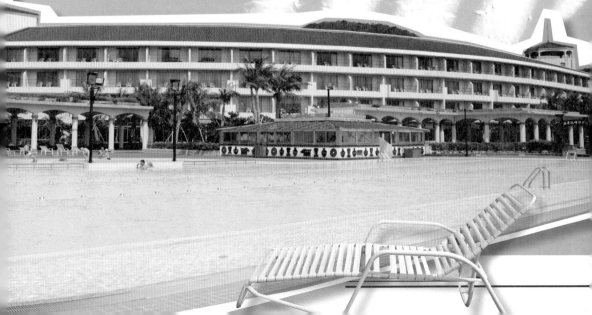

✎ 福華早餐很美味，每回我都欲罷不能。

✗ 墾丁福華裡的十年老兵！夠屌！

　　原本在台北福華服務的張總，當時因為墾丁福華還處於草創時期，急需人手協助，於是便把身為台北人的張總給調派下去。本來張總以為，大概半年之後就可以回台北，但一直沒有人前來接手，於是張總也就盡責地繼續待了下去。沒想到，原本只是短期外派的工作卻一晃眼就做了十年！

　　然而也因為從最初的飯店規劃，到後期的完工，張總從來都沒有缺席過，所以這裡的一花一草張總都瞭若指掌，大小事也都逃不過他的眼睛，更是飯店裡各個故事的最佳見證人；看來有如爸爸一般守護著飯店的張總，除了職務上的責任感外，還多了一份深厚的感情呢！

　　但是話又說回來了，張總的工作除了打理飯店上上下下大小事務外，還要負責接待國際外賓，壓力可真的不小，而心愛的老婆和孩子，也都還住在台北，張總只有偶爾回台北開會時，可以「順便」回家和家人聚聚。

✎ 我在房間內的自拍，再配上我自己畫的圖案，嗯……這個髮型好看嗎？

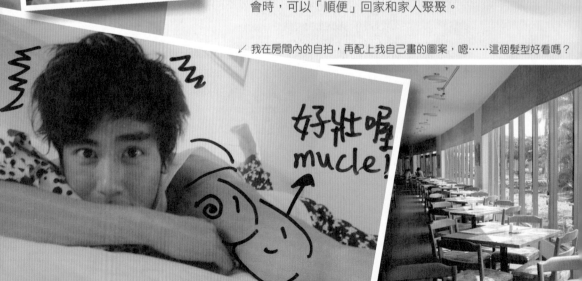

好壯喔
mucle !

哪裡最「浪」漫？看過來！

張總最喜愛的這間Corner，可是墾丁福華特別用來招待國內外高級官員和嘉賓的頂級套房，房間的特色不在於本身的擺設或是裝飾，而是在房裡可以看到墾丁超級漂亮的View——處於整個墾丁福華「中心點」的絕佳位置，讓它直接坐擁墾丁美麗的小灣沙灘，而兩面落地窗陽台，左邊望去，可以看見墾丁著名的青蛙石，右手邊則是優雅地坐臥著大、小尖山；天氣好時，白天可以欣賞晴空下的遼闊海景，傍晚可以沉浸在浪漫的夕陽畫面裡，超美的啦！張總得意地告訴我，有些常客偶爾會特地指名來這兒住，一住就是十幾天，整天泡在房間裡，全是為了在此靜思、渡假和欣賞美景。

除此之外，颱風來臨前的八至九個小時，透過房間陽台的落地窗，還可以看到難得的壯觀「浪景」——高達三、四層樓的巨浪，撲天蓋地而來！Woo！光用想像的就覺得超刺激！

↓ 舒適美麗的房間，讓人有家的感覺。

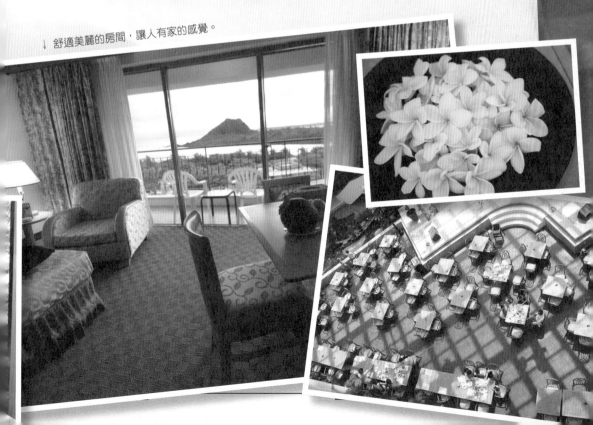

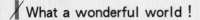

✗ What a wonderful world！

　　事實上，張總有一個不為人知的秘密，而這也是讓他心甘情願忍受和心愛的家人分開的思念，繼續留在墾丁福華服務的真正原因。原來，張總從小就有一個夢想，那就是希望有一天，能夠每天住在墾丁的渡假飯店裡！在以前交通還不那麼發達的年代，墾丁對台北人來講，簡直像是另一個國度般的遙遠，千山萬水才能抵達，更別提那得花上整整一個月的薪水，才能住上一晚的高級渡假飯店。

　　說完這段話之後，張總臉上露出一絲欣慰的笑容，現在的張總雖然不是悠閒自在地在墾丁渡假，但卻也是在高級的墾丁福華渡假飯店裡工作──換個想法，也算是實現夢想，找到心中的Wonder land囉！

美麗的渡假情報特搜 ↗

墾丁福華渡假飯店

🏠 地　址：屏東縣恆春鎮墾丁路2號

📞 電　話：08-886-2323

🕐 營業時間：http://kenting.howard-hotels.com.tw/

↓ 我多陽光呀！各位廣告商看到沒？快找我代言吧！

墾丁人才知道

張經理極機密推薦：
鄉村冬粉鴨

　　只要來過墾丁的人都一定會推薦這家「鄉村冬粉鴨」，不僅人氣相當旺，東西也真的非常可口，十多年的老店，可謂名不虛傳！

　　這裡具有『傳統家鄉味道』的招牌冬粉鴨好吃又不油膩，乾拌的醃燻鴨肉冬粉和鴨肉飯更是許多客人的最愛，敢吃辣的人還可以加些店裡特製的超辣辣椒醬，嗆辣爽口！另外，排列在店門口前各種滷味小菜也是一絕，獨門的煙燻口味，鹹度剛好、風味獨特，只要吃過一次，就會一來再來！

　地　　址：屏東縣恆春鎮福德路28號

　電　　話：08-889-8824

　營業時間：17：00 PM～22：00 PM

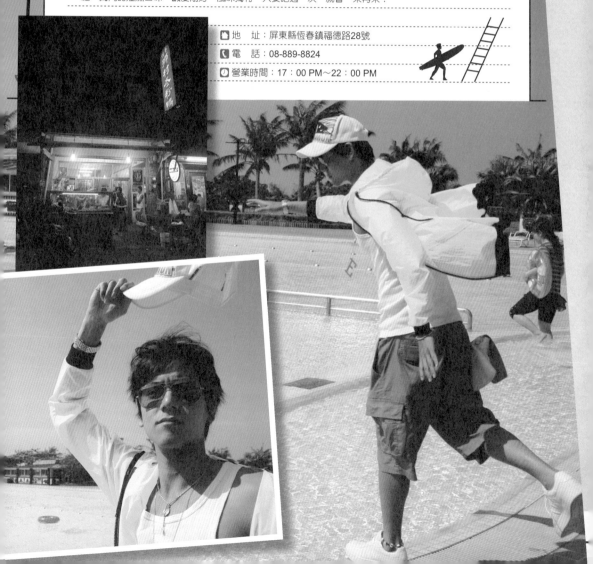

墾丁在地
大家共同的
麻吉

跟施處長聊天，總是可以得到許多知識，真是獲益良多。

NO.15　Local麻吉：墾管處 施處長

環保教育補習班老師

「我們墾丁國家公園管理處呢，就是要教導民眾……」聽著聽著，濃濃的睡意像是墾丁大灣的巨浪，排山倒海而來——擋也擋不住啊！

✗ 芳姊的「墾丁環保教育補習班」

芳姊是位個性親切又隨和的大姊，但說出來你或許不信，她其實有個很嚴肅的身份——墾管處處長。由於從小在屏東長大，看到因為觀光人潮不斷增加，造成墾丁自然生態環境一年比一年糟糕，芳姊比任何人都感到心疼。

超級有環保概念的芳姊，完全將保育環境落實在生活之中——連下班之後都還會跑去「新世紀有機餐飲店」吃些「有機輕食」；也因為這樣，也偷偷獲得「墾丁環保教育補習班」班導師的封號，是不是很適合她的形象呢？

回想起我們剛來墾丁拍戲時，第一件事就是先到墾管處報到，向芳姊拜拜碼頭；沒想到芳姊一個興起，就花了兩個多小時來告訴我們，在墾丁這塊美麗的土地，環境保育是多麼多麼的重要……。雖然當時我承認自己有不小心打了一兩次瞌睡，不過還是從這堂精采的「環境保育知識教育課程」中，學到很多呢！

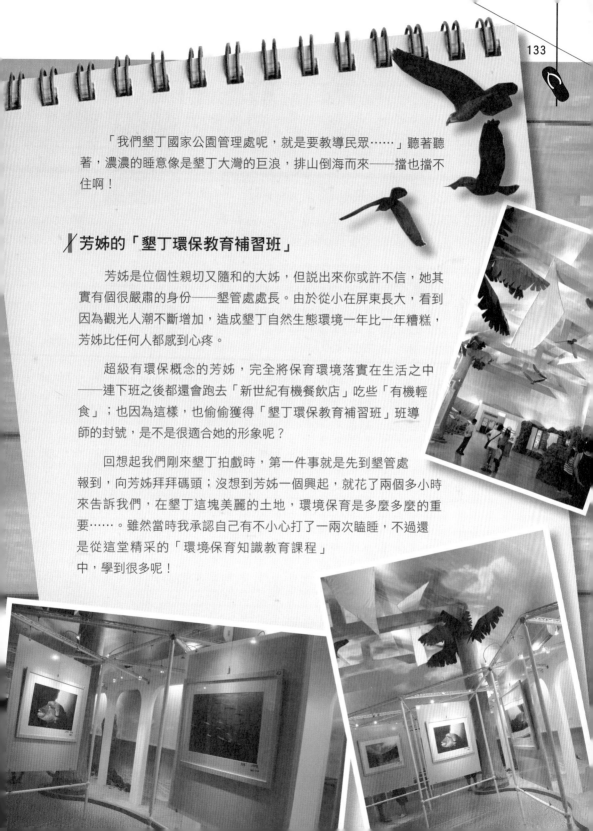

墾丁說：We Want You！

　　墾丁最與眾不同的地方，在於它擁有許多珍貴的動植物及台灣少見的「熱帶」生態環境；民國七十一年，台灣第一座「國家公園」就是在墾丁設立的，其目的便是為了讓它受到最好的保護，使人們可以永續利用這裡所有的自然資源。

　　遺憾的是，大多數的遊客都只把墾丁當作普通的「風景區」來觀光，而忘了遵守參觀國家公園的基本規定，諸如隨地丟垃圾、菸蒂，或是任意撿走貝殼和沙石，甚至在海邊放煙火等等行為，不僅僅是缺乏公德心、涉嫌違法，更令人憂心的是，這些看似不起眼的小動作，卻對墾丁造成難以估計的環境破壞和汙染。

　　只要深深體會過墾丁之美，相信便會100%愛上墾丁；墾丁永遠歡迎我們的到來，然而我們又為它做了些什麼呢？或許應該像黑皮說的：「只要把墾丁當成自己的家就對了！」開心盡興地來遊玩，不留下任何破壞或污染，儘量減少垃圾產量，或是不亂丟煙蒂等等舉手之勞，當然——也不要再偷走寄居蟹的家（貝殼）啦！願意投入更多的朋友，也可以選擇參加「生態工作假期」，成為墾丁的專屬志工，一起加入超有意義的「淨灘運動」，讓墾丁可以永保乾淨、閃閃動人！

啊？綠色旅遊？！沒有別的顏色啊？

　　當芳姊告訴我們一種現在世界環保潮流中，最Fashion的旅遊方式——綠色旅遊時，我還一臉茫然地問芳姊：「啊？綠色旅遊？沒有別的顏色

啊？」哈！真是不好意思！

其實「綠色旅遊」指的就是「深度的生態旅遊」，簡單來說，就是讓參加的每一位成員，從認識大自然的過程當中，了解自然資源的重要性，同時也把環保的概念「種」在我們的腦袋裡，然後進一步化成具體的行動，積極參與環保活動。

最後要和大家分享的是，墾管處這幾年來不斷大力推廣的墾丁「深度生態旅遊」。極具巧思的墾管處，依照墾丁四季不同的自然生態變化，將深度生態旅遊區分為四種，例如春天的「雁鴨之旅」、「南十字星光幫」，還有夏天的「陽光珊瑚之旅」及「花戀蝶舞之旅」；到了秋天，則是有名稱誘人的「鷹揚秘境之旅」，而冬天的「戀戀溫泉之旅」和「落山風體驗之旅」，更是墾丁非常特別的生態資源，不但適合大朋友、小朋友攜手相約來參加，富有教育意義之外，更能從中深深體驗墾丁之美喔！

深度墾丁情報特搜 ↗

墾丁國家公園管理處

🏠 地　址：屏東縣恆春鎮墾丁路596號

📞 電　話：08-886-1321

🕐 營業時間：08：00 PM～17：00 PM

@ 網　址：http://ktnp.gov.tw

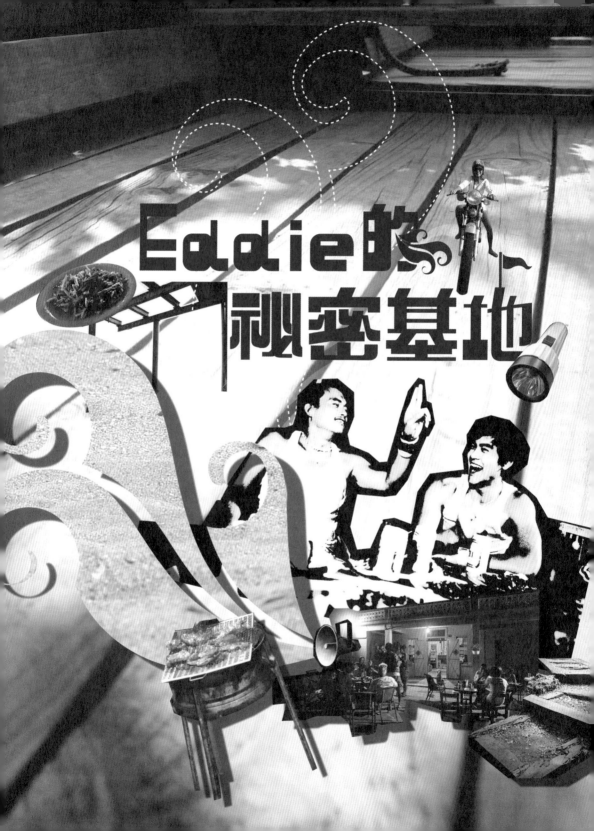

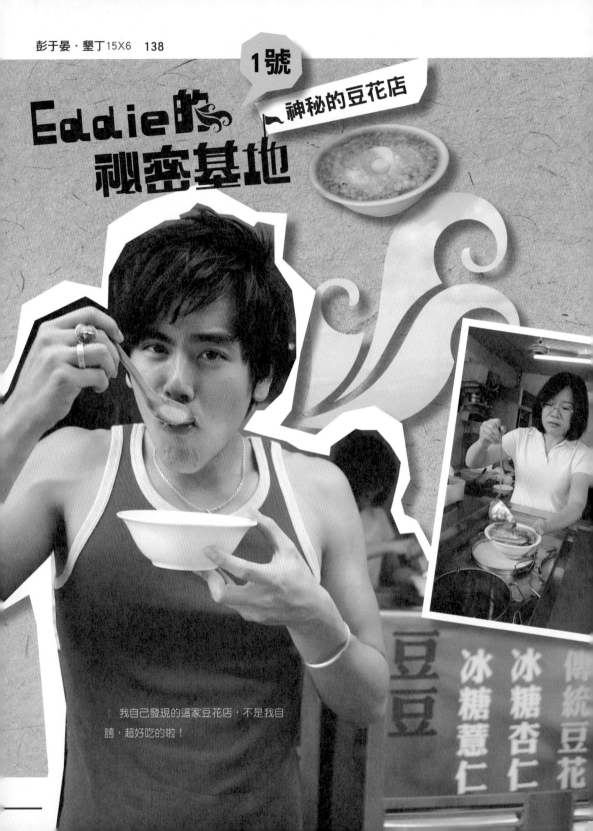

Eddie的祕密基地

1號
神秘的豆花店

↑ 我自己發現的這家豆花店，不是我自誇，超好吃的啦！

傳統豆花
冰糖杏仁
冰糖薏仁
豆
豆

耶？這兒沒有人認得出我是彭于晏？

　　這間躲在恆春老街巷子裡的豆花店，雖然沒有掛著醒目的招牌，但還是被眼尖的我一下子找了出來！因為……因為老闆娘的招牌豆花，實在是吃過一輩子都難忘！

　　為了要把這家溫馨的小豆花店介紹給大家，來到店裡我就先跟老闆娘表明來意，告訴她自己是藝人的身份，想要出一本關於Local墾丁的書，老闆娘聽完我的話後，笑著說：「啊呀！我這邊鄉下住久了，現在什麼明星都搞不清楚啦！不好意思耶，也不曉得原來你是明星，只記得你以前很黑，常來買豆花！不嫌棄這裡地方小，我們就很高興了。」墾丁人就是這樣──純樸、憨厚、真實，就像這滑滑的豆花一樣，黃豆的原味濃濃地融入嘴中。

　　老闆娘以前是標準的上班族，因為喜歡做點心和同事們分享，在口碑越來越好、越做越有心得的情況下，後來乾脆辭職，開起了豆花店。別看這家店雖然可能只裝得下十幾個客人，但是老闆娘的手工豆花，可是好吃到會讓人「起笑」喔！

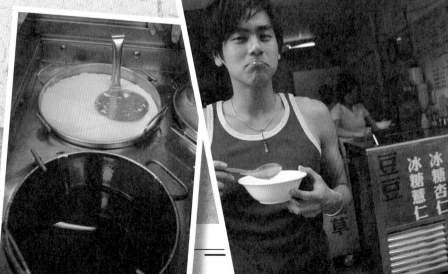

　　我最愛的花生豆花，剛好就是店裡的招牌產品——甜而不膩的甜湯、軟嫩滑溜的豆花，搭配上又軟又香的花生，真是「吃下去可以回味一整年」耶！另外，老闆娘的薏仁漿也是超級好喝，之前在拍《我在墾丁*天氣晴》時，每當天氣熱到不行時，我就會衝來這兒買一杯清涼有勁、健康無比的薏仁漿，不但可以消暑解熱，還可以消水腫、美白，而且也對呼吸系統很好呢！

✗……對啊！我就是小豬！

　　在墾丁，明星這個頭銜可一點都不管用——這裡的人，好像搞不太清楚哪個明星應該長什麼樣子，即使難得被認出來，還會被認錯！真的是很純樸。

　　正當我痛快地吃著可口的花生豆花時，突然有一個興奮的聲音從隔壁桌傳來：「耶，你是明星對不對！？」才剛默默的點頭（心裡OS：不用讓大家都知道沒關係啦！），下一句驚人的話就飆來了：「你是那個小豬嘛！羅志祥對不對？」我差點沒把嘴巴裡的豆花噴出來，為了不引起太多注意還是硬著頭皮回答：

熱豆花　燒仙草

「對……對！」（心裡再度OS：真的有像嗎？）而且這樣的誤認經驗還不只一次耶，不知道哪個節目或網友可以幫我們的兩張臉比較比較，真是我在墾丁最難忘的事情啊！Haha……

消暑情報特搜

「豆豆」豆花店

🏠 地 址：恆春鎮中山路9號（老街街口）

📞 電 話：08-888-2478（歡迎來電訂購）

除了豆花，這裡還有賣薏仁漿、芋圓……等，都很棒。

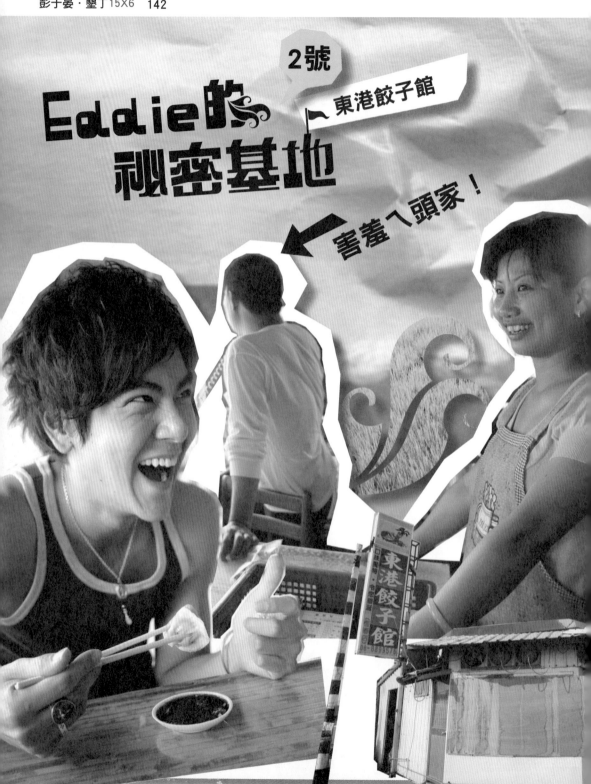

2號

東港餃子館

Eddie的
祕密基地

害羞ㄟ頭家！

恆春鎮上非吃不可的餃子客棧

　　這個「東港餃子館」的餃子，真的是有媽媽的味道！餃子是一般的兩倍大，裡面的肉汁咬下去就熱呼呼的流出來，獨家的口味，超Special！好吃到我都忍不住要說：「這才是水餃！這才是水餃！」新鮮的絞肉伴著特殊的黃色韭菜及綠蔥，口感相當黏稠而特別，邊吃還可以邊拉絲，超順口又有嚼勁，只要吃過一次，回味無窮！

　　每次拍戲經過恆春時，只要有空檔，我一定馬上躲到這兒來吹冷氣，吃他個二十顆水餃！老闆娘拿手的小菜也是一絕，像是滑嫩、入口即化的「粉肝」，以及當地特產的涼拌「鹿角菜」，都是極品中的極品喔！

　　當然，店裡還有一樣我最愛的「豬肉湯」，在我的哀求攻勢下，親切的老闆娘總是會幫我偷偷多加幾塊豬肉，超感恩的，所以我當然也會用力幫老闆娘宣傳。

東港餃子館的餃子，飽滿結實，配上醬汁，真的太美味了！↘

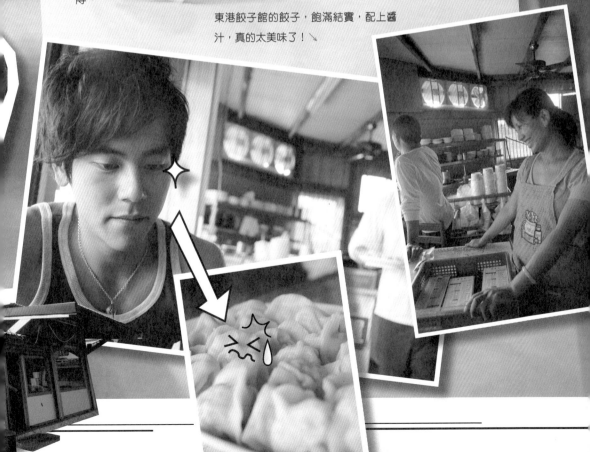

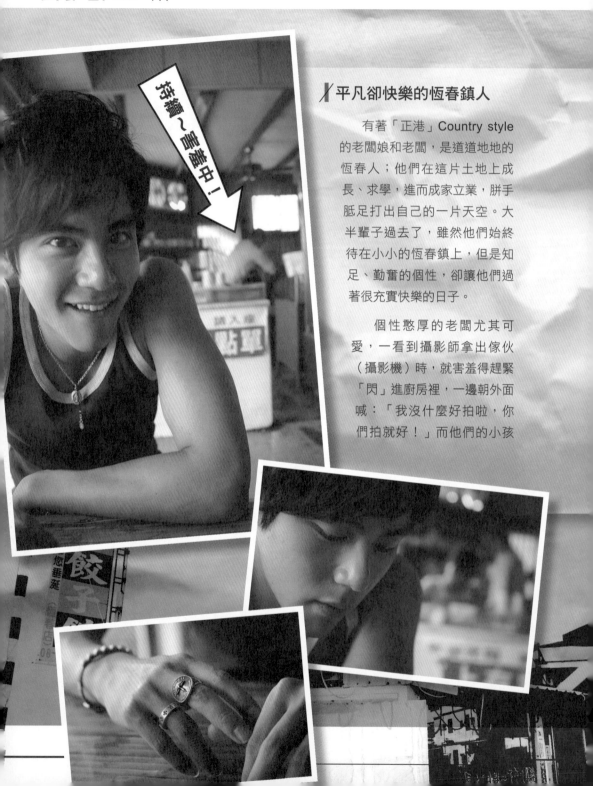

持續～害羞中！

✗ 平凡卻快樂的恆春鎮人

有著「正港」Country style 的老闆娘和老闆，是道道地地的恆春人；他們在這片土地上成長、求學，進而成家立業，胼手胝足打出自己的一片天空。大半輩子過去了，雖然他們始終待在小小的恆春鎮上，但是知足、勤奮的個性，卻讓他們過著很充實快樂的日子。

個性憨厚的老闆尤其可愛，一看到攝影師拿出傢伙（攝影機）時，就害羞得趕緊「閃」進廚房裡，一邊朝外面喊：「我沒什麼好拍啦，你們拍就好！」而他們的小孩

雖然才唸國小卻很有老闆的架勢；店裡生意好的時候，就可以看到一個小鬼有模有樣得忙進忙出，幫忙點菜送菜，一點都不輸給大人。

當我問老闆娘休假的時候都去哪玩，她竟然回答我：「先生會開車帶全家去兜風，然後去吃個麥當勞或是85度C蛋糕，差不多就醬子（笑）。」How come！這麼簡單的方式原來是他們享受生活的樂趣！聽完的瞬間，我的下巴差點掉下來！真是太可愛啦！Haha……

美味情報特搜

東港餃子館

📍 地　　址：恆春鎮恆公路688號

📞 電　　話：08-889-9575

🕐 營業時間：11：00 AM～14：00 PM

17：00 PM～21：00 PM（週日公休）

Eddie的秘密基地

趴踢之地

這裡是我的秘密基地，不得公開！是我休息放鬆、無拘無束的好地方。↘

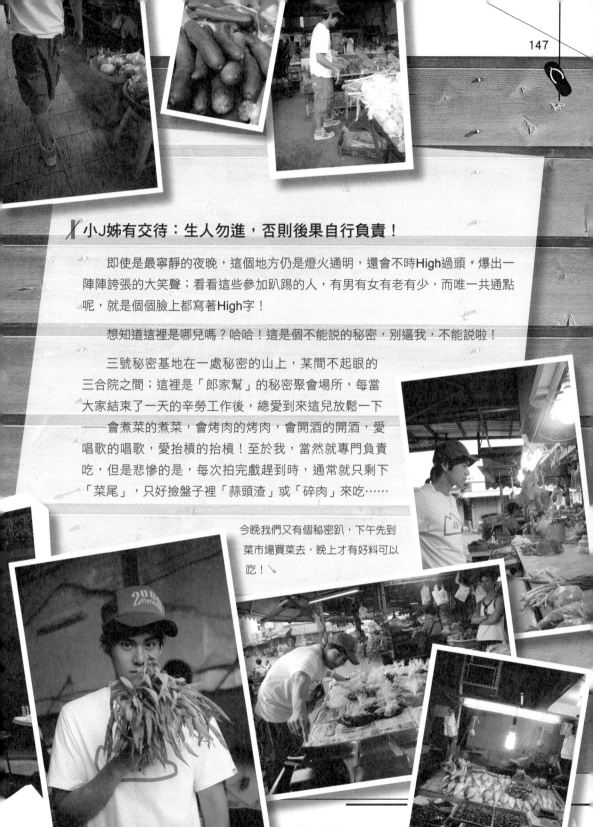

小J姊有交待：生人勿進，否則後果自行負責！

即使是最寧靜的夜晚，這個地方仍是燈火通明，還會不時High過頭，爆出一陣陣誇張的大笑聲；看看這些參加趴踢的人，有男有女有老有少，而唯一共通點呢，就是個個臉上都寫著High字！

想知道這裡是哪兒嗎？哈哈！這是個不能說的秘密，別逼我，不能說啦！

三號秘密基地在一處秘密的山上，某間不起眼的三合院之間；這裡是「郎家幫」的秘密聚會場所，每當大家結束了一天的辛勞工作後，總愛到來這兒放鬆一下——會煮菜的煮菜，會烤肉的烤肉，會開酒的開酒，愛唱歌的唱歌，愛抬槓的抬槓！至於我，當然就專門負責吃，但是悲慘的是，每次拍完戲趕到時，通常就只剩下「菜尾」，只好撿盤子裡「蒜頭渣」或「碎肉」來吃……

今晚我們又有個秘密趴，下午先到菜市場買菜去，晚上才有好料可以吃！

但是這次可不一樣了！今天我要親自下廚做菜，首先是邀請到超會煮菜的阿元作我的「總鋪師」，帶我到傳統市場挑選我最愛吃的空心菜、新鮮海產，還有超多超豐盛的好料，然後再一路把我最愛的墾丁朋友們，全部招上郎家幫的「趴踢專車」──在郎家幫「頭號正妹」小J姊（就是讓阿富「心醉」的心愛女朋友）的帶領之下，前往三號秘密基地。

「黃·綠·紅」超復古露天宴會廳

走進三號秘密基地，立刻映入眼中的便是兩扇鮮黃色大門，還有整間漆成綠色的三合院；配上大紅色的門聯，這座超復古露天宴會廳還真是……非常「王力宏」耶！哈哈！其實我是要說它的顏色剛好是「黃·綠·紅」啦，而且門口還有三隻站起來比人還高的「門神」──大狗，所以小J姊才會說：「生人勿近！」

說這裡是個露天宴會廳一點也不誇張！屋子裡的音響大聲播放著原住民朋友的自創音樂，屋外的空地上，大夥兒在星空下痛快地吃喝著；偶爾阿元興致一來，突然爆出個超級無敵長的冷笑話，或是黑皮又告訴我們一些好笑到爆的救生員趣事。哎呀！阿富怎麼又喝醉了！還醉醺醺地拿出鼓來，盧著大家一起大合唱「媽媽的眼睛」……就這樣，大家在歡樂笑語和歌聲當中，度過了熱鬧又精彩的一晚！

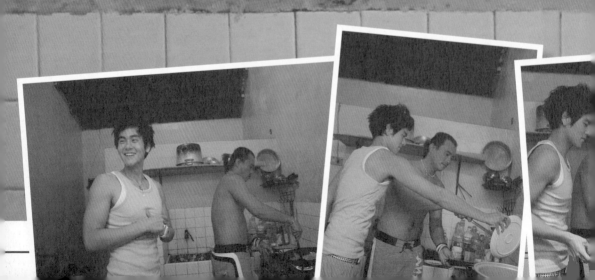

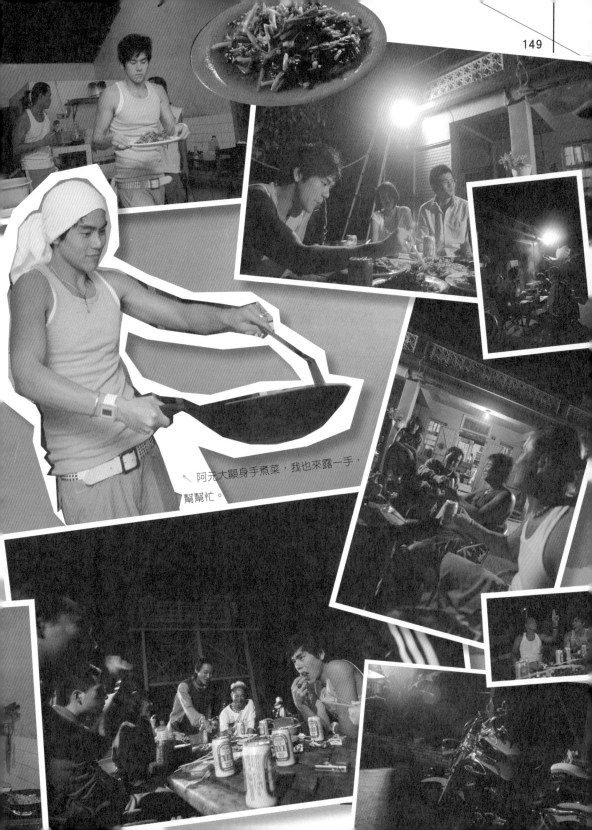

↖ 阿元大顯身手煮菜,我也來露一手,幫幫忙。

✗ 哈雷機車練習曲

　　隔天早上，我趁著難得的好天氣，借了朋友的哈雷帥車「影子一號（Shadow）」，來到秘密基地旁的後山大草坪，進行了一段美妙的「重機練習曲」，恣意享受著在草原上奔馳的快感！山上清新的空氣、美好的風景，洗滌了我因為工作壓力而煩悶的心，而此刻駕馭著Power十足的影子一號，更是讓我感到飆風的痛快。

　　平常喜歡早上來這裡遛狗的小J姊說，白天從草坪上往山下看，可以將整座恆春鎮的風景飽覽眼底；入夜後，記得抬頭往上瞧瞧，還可以看見滿天的星星對你眨眼睛，一個留意，搞不好流星劃過天際，哇～聽著小J姐的形容，光是用想的也覺得好正。

　　當我騎著「影子一號」回到三號秘密基地，看到昨晚的一片杯盤狼藉早已被大伙兒清得乾乾淨淨時，真的忍不住給大家一個九十度的鞠躬禮──墾丁的麻吉們呀！我真是愛死這個充滿歡樂的三號秘密基地，和你們在一起，真的只有滿滿的快樂和開心啊！

★Eddie之樹插圖：

　　話說在三號秘密基地旁邊，有一座名叫Eddie的樹。是因為大伙兒常常在趴踢進行得如火如荼時，想起了因為公事纏身，無法前來同歡的我──為了彌補這份遺憾，於是他們就把那棵樹假裝成是我（聽說是因為這棵樹茂盛的樣子，跟我在拍《我在墾丁*天氣晴》劇時的髮型很像！），然後說：「來！Eddie與我們同在！大家乾杯！」但有一回颱風過境，這棵樹已經不如當年了，我只好用畫的，讓大家欣賞我分身的英姿啦！

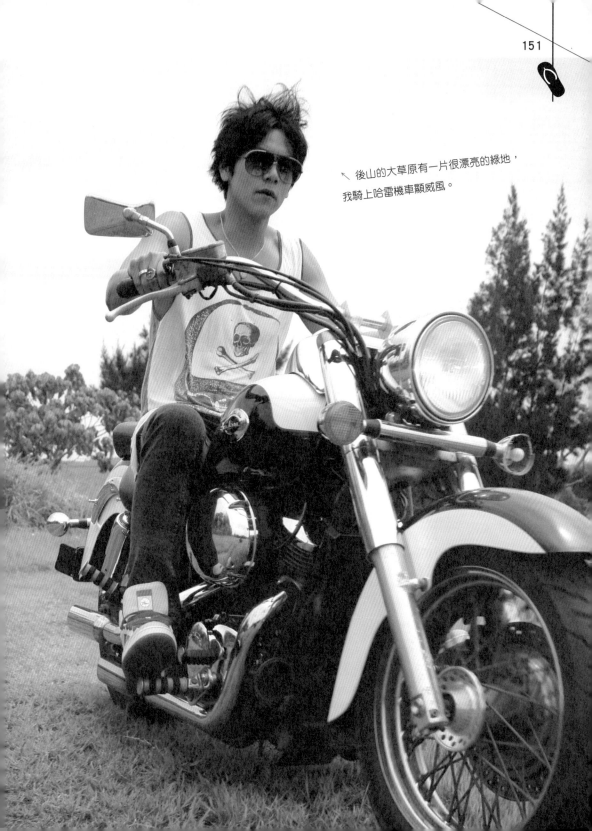

↖ 後山的大草原有一片很漂亮的綠地，
我騎上哈雷機車顯威風。

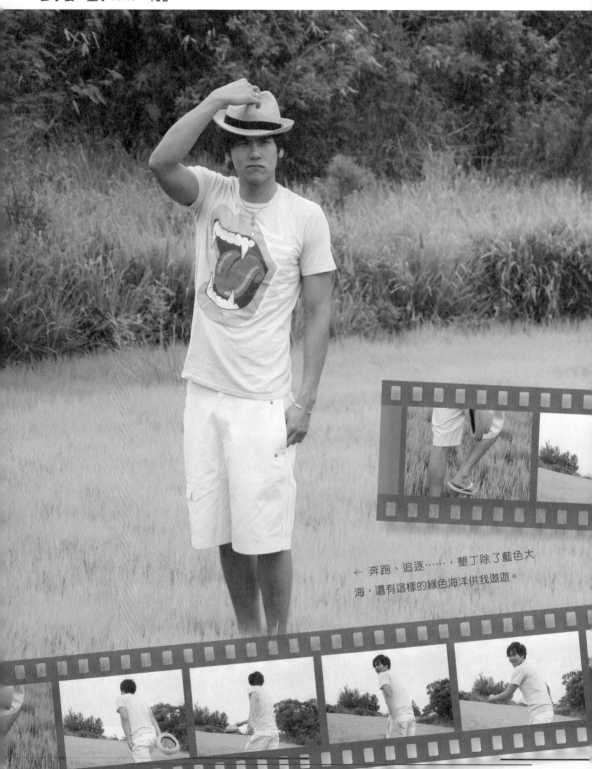

← 奔跑、追逐……，墾丁除了藍色大
海，還有這樣的綠色海洋供我遨遊。

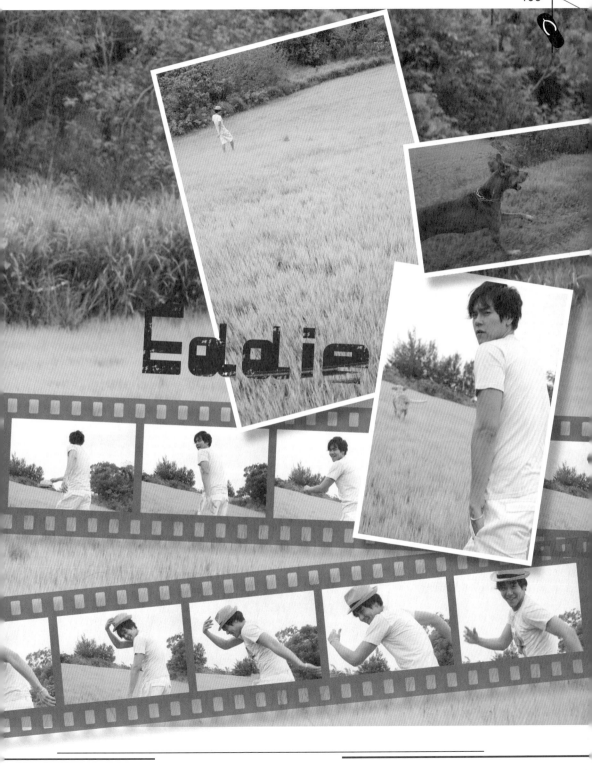

4號

Eddie的秘密基地

後壁湖魚市場

← 漁獲剛下，天啊！這魚好大呀！

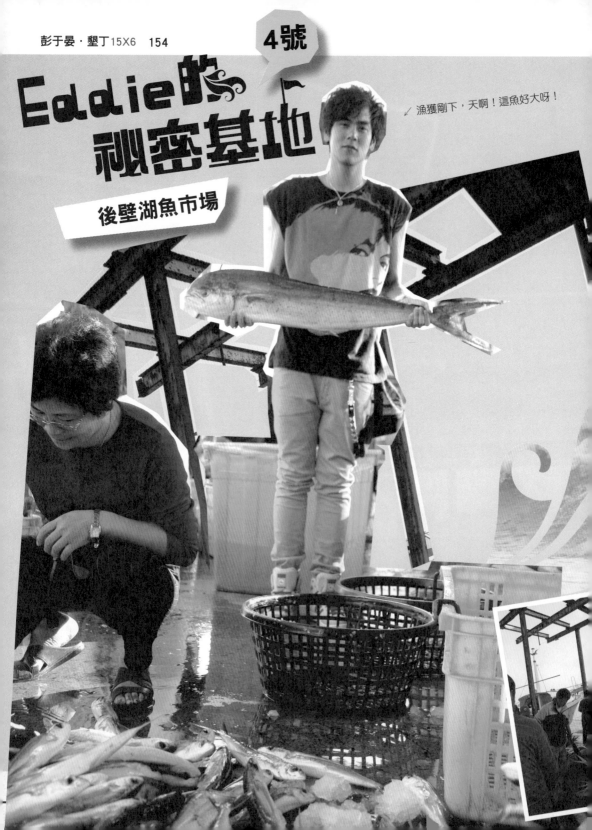

墾丁人的Local下午茶

　　如果你在黃昏時分，看見在地的墾丁人紛紛呼朋引伴，興高彩烈地往「後壁湖魚市場」走去，不要懷疑，他們正是要去吃墾丁人最道地的下午茶——只不過這邊的下午茶很另類，既沒有可口的蛋糕也沒有香醇的咖啡；定眼一看，什麼？墾丁人的下午茶是吃沙西米外加台灣啤酒！？

　　今天來到魚市場，在鄰近的港邊看著一艘艘漁船歸岸的純樸景致；手腳俐落的討海人們，從魚網裡倒出各式各樣、活蹦亂跳的新鮮魚貨，重量可能超過好幾百公斤的魚貨——Oh my！場面真是壯觀啊！

　　咦？在這堆魚當中，怎麼有一種樣子特別奇怪，長了對翅膀的魚呢？Oops！原來這就是傳說中的飛魚啊！據說當地人會把飛魚曬成「飛魚乾」，豪邁地佐酒，真是一道很Cool的下酒菜。熱心的漁夫大哥又告訴我，五月是飛魚的產季，如果運氣夠好的話，或許可以看見船老大們用船身去驅趕飛魚，讓牠們在海平面上跳躍前進的難得畫面喔！

　　雖然濃濃魚腥味不斷鑽進我的鼻子，我仍然很開心，擺出一個又一個充滿陽光活力的Pose來拍照，還一面幻想著身後就是日本的築地；就在攝影師努力補捉著這些美麗鏡頭的同時——突然！身後出現一大群魚群向我直撲而來！嚇得我差點起身大叫：「阿娘

這是什麼魚？飛魚？我還第一次看到。↓

喂啊！」在旁人的解說之下，才知道原來是漁夫大哥們急著把魚清洗乾淨，因為最壓軸的叫價時間到啦！哈！一想到待會兒就可以品嚐這新鮮到不行的沙西米，我口水又忍不住要流滿地囉！

請投8號 阿興海產一票！

一盤鮮紅粉嫩的芭蕉旗魚（俗稱破雨傘）端了上來，我連忙舉起筷子進攻，挾了一塊色澤、鮮度都無可挑剔的生魚片，佐上一些爽口的蘿蔔絲，豪邁地沾著一旁的芥末醬油，然後一口塞進嘴裡——哇！新鮮得入口即化，一股超過癮、直衝腦門的嗆辣強烈來襲，我趕緊咕嚕咕嚕灌下一大口清涼的啤酒，好澆熄差點冒火的喉嚨！啊～只有一個字可以形容我此時的心情，那就是：「爽」啊！

這家「阿興海產」，可是當地的老饕密報給我的重點攤位喔！阿興哥的生魚片因為有和固定漁船合作，所以鮮度100%，每次都會挑選「尚青」（台語發音）的魚貨給客人，決不黑心啦！

除此之外，熱心的阿興哥還傳授給我怎麼判斷生魚片新不新鮮的方法，以下三點撇步，大家可要仔細看來：

一、魚肉的亮度：新鮮的魚會有亮麗的光澤，不新鮮的會黯淡無光！

二、魚肉的彈性：用手指戳一下魚肉，然後看它會不會回復；要是凹下去就再也起不來，就代表這魚可能放了好一陣子，快過期囉！

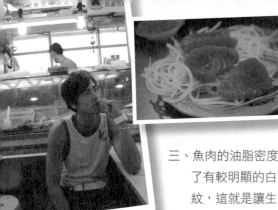

↙ 新鮮的生魚片，太美味啦。

三、魚肉的油脂密度：如果你仔細觀察的話，可以發現魚肉上除
　　了有較明顯的白 色紋路，還有一種更細小、半透明的小細
　　紋，這就是讓生 魚片吃起來香Q的主要原因——脂肪，而
　　脂肪紋路排列的密度越高的魚兒，當然就會越可口囉！

後壁湖情報特搜

阿興海產

🏠 地　　址：屏東縣恆春鎮大光里大光路115之6號

　　　　　　（恆春漁會大樓一樓）

📞 電　　話：08-886-6627・08-886-6269

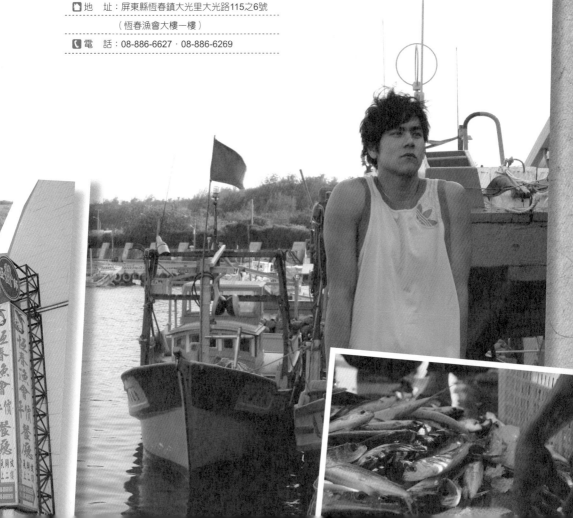

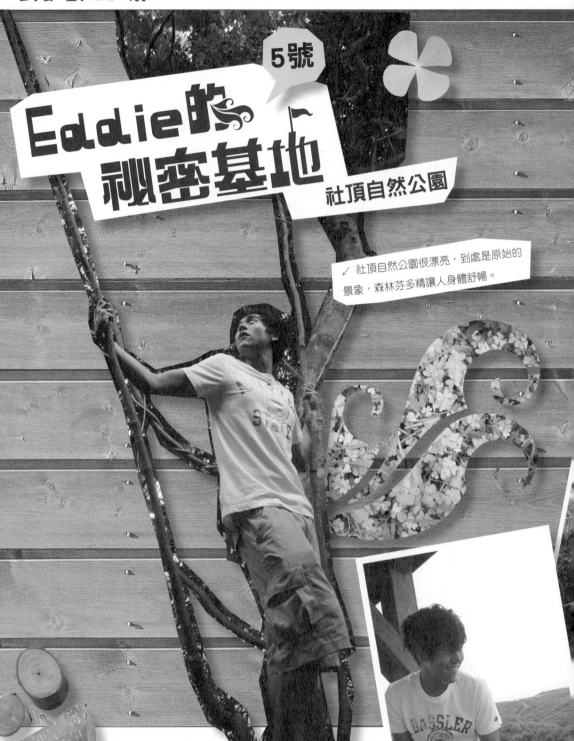

5號

Eddie的祕密基地

社頂自然公園

社頂自然公園很漂亮，到處是原始的景象，森林芬多精讓人身體舒暢。

Day＆Night純天然寶藏區

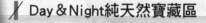

社頂自然公園位於墾丁東南方，也是墾丁國家公園特別規劃的區域。這裡有墾丁最珍貴的珊瑚礁岩地形（也就是恆春石灰岩）——多種特殊的珊瑚礁岩樹林聚集，形成不同層次的綠色景觀，非常美麗；公園中則是設置了兩座瞭望台，可以讓人恣意欣賞墾丁的藍天和綠地。於是，在黑皮和阿元兩位軍師的帶領之下，我們將一起前往他們最常去探險尋寶的五號秘密基地，來一趟「Eddie少年社頂之旅」！

✗荒野大鏢客之烈日決鬥記

　　頂著大太陽，黑皮帶我們從「綠色小道」前進社頂，結果沒想到，在門口迎接我們的，竟然是隻跟拳頭一樣大的人面蜘蛛！Oh my god～這位蜘蛛兄還真是熱情啊！黑皮特別叮嚀我不要故意去逗牠：「小心不要被咬到耶！會變淫蕩喔！」吼～我馬上用力地補了一句：「不許你再胡說！」大伙兒又馬上笑成一團，於是秉持著愛惜大自然精神的我，就不和牠正面「衝突」，快速閃過繼續向前走。

　　奇怪的是，不知不覺間，這條綠色小路越來越陡，但也越來越多我從來沒聽聞過的植物出現；黑皮拔了一片葉子給我聞：「嗯～有種淡淡的香味。」他說這叫做「過山香」，還摘下它紅色的小果實叫我嚐嚐看，有種酸酸甜甜的特別味道。黑皮告訴我，如果有一天你在山上迷路、沒東西吃的話，可以摘這個來吃，還有人稱它作野外求生的「救命丹」喔！

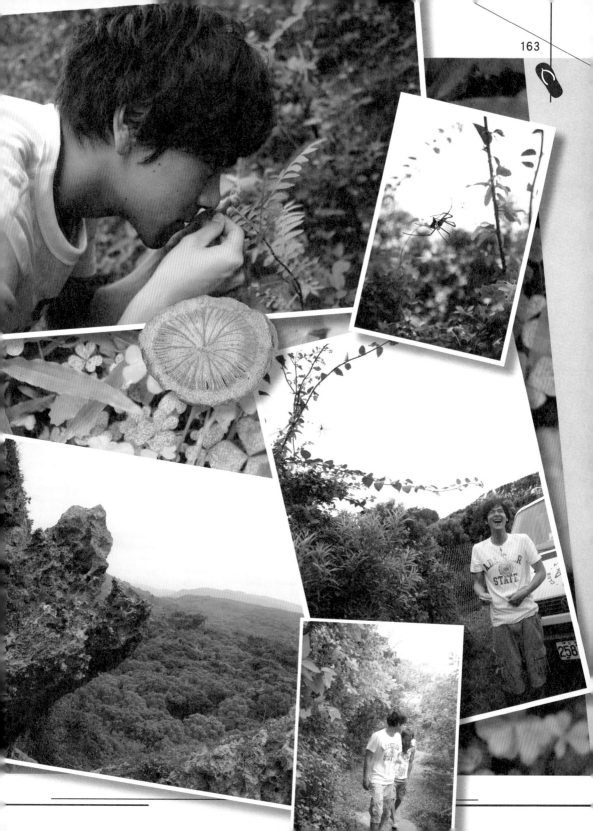

旅途中，我們還遇到可愛小巧的「小白斑蝶」，以及驚鴻一瞥後便倏然消失的老鷹，原來這裡是冬天觀賞號稱「國慶鳥」及「赤腹鷹」的最佳地點耶！置身在這片山林間，每一個轉身和每一次抬頭，都有個無數的生態驚奇等著我們，讓我一回又一回讚嘆大自然的美妙。

幾經辛勞，我們終於來到知名的「涵碧亭」，放眼望去，腳下盡是墾丁獨特的熱帶灌木叢「滿江綠」，

✓ 涵碧亭視野很好，可以看到遠處的海洋，讓人心情開闊了起來。

而四周凹凸不平的岩石，則是讓人聯想到月球表面；聽黑皮說，古時候這裡曾發生過很強烈的板塊運動，因而造成海底下的珊瑚礁隆起，遂形成這種在陸地上的「珊瑚礁岩」。我們一行人站在亭子裡，遠遠地望向山下，享受著陣陣涼風吹拂而過——真是墾丁炙熱天氣下的「避暑聖地」呢！

回程的路上，眼尖的黑皮還發現了萬綠叢中一點黃的「黃花酢醬草」——平常只有三葉的酢醬草如果發生「基因突變」時，就會變成人見人愛的四葉「幸運草」啦！於是我也卯起來找，希望可以找到一株這樣的稀有品種，作為我新戲《蜂蜜幸運草》的好彩頭！可是真的是一葉難求，好難找啊！所以如果大家以後有機會到社頂來，就麻煩幫我找找看囉！

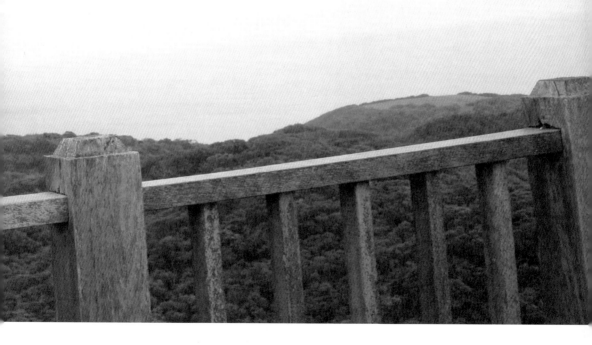

← 拿著手電筒，我準備去尋找「螢光菌」啦！

✗ 暗夜尋菇記

晚上的社頂人煙罕見，有些較為偏僻的地方，甚至會暗到伸手不見五指。所以，如果沒有當地人帶路，可千萬別自己跑來呀！瞧！我特別穿上了亮眼的白底黑斑帽T，這麼一來，要是發生什麼緊急狀況的話，應該就更容易被發現吧？Hahaha……不過，好笑的是，我當晚的精心裝扮，經由相機這麼一照──竟然像是一隻超大的大麥町狗耶，Oh！怎麼會這樣啦！

言歸正題。其實，這個晚上我跟阿元要進行的是一項非常重要的任務，那就是──尋找「螢光菌」！

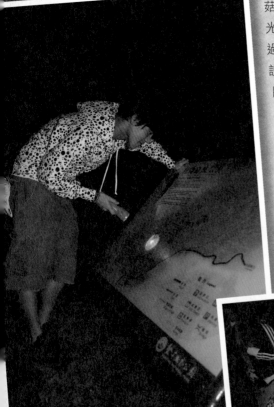

「螢光菌」顧名思義，就是一種螢光色的菇類；這種形狀像雨傘、在夜裡會發出綠色螢光的香菇非常特別、相當少見，而且只有在下過雨後的潮濕夜晚，才比較容易看到，也有人說它是陸地上的小水母喔！今天晚上，我們的目標就是要尋找這難得一見的珍品。

結果出師不利，才上山沒多久，我們事先買的手電筒就很不爭氣地一支支開始沒電，最後，當我們快要抵達目的地時，只剩下阿元自己帶來的那兩支還管用。哎呀！墾丁人也真厲害，就連帶的手電筒都比較強（苦笑）！

← 拿著手電筒，探險去！

　　我們小心翼翼地前進，偶爾還用手機的螢幕充當照明設備；走著走著，突然帶頭的阿元停下了腳步，轉過頭來對我們說：「你們先別來，我過去找。」接著，阿元便獨自往更黑的地方走去——我們特地連最後的兩支手電筒都關掉，以免因為燈光影響而錯過螢光菌的身影。一分鐘過去，兩分鐘過去，三分鐘過去……四周鴉雀無聲，安靜的令人有點害怕。最後，阿元的聲音從一片黑暗中傳了過來：「沒有，找不到。回家吧！」Hoo……How come！我的心都要碎啦！

　　雖然很不甘心這次的尋菇任務失敗，不過卻也讓我多了一次摸黑夜遊的經驗……仔細想想，一群人冒著手電筒沒電的危險，硬是要摸黑上山真是挺瘋狂的！但是無論如何，我在心裡暗暗作了這個決定：「下次來墾丁，一定要再來這裡尋找這傳說中的『螢光菌』，見見它的廬山真面目！」

墾丁原來如此：

螢光菌又名螢光小菇（Mycena chlorophos），意思是「美錫尼綠色的燈」。美錫尼是古代希臘相當繁華的古城，傳說在當時的宮殿裡常點著「淡綠色的燈」，所以發現這種菇的希臘學者，便引用這個典故，為它取了這個非常羅曼蒂克的名字。至於螢光菌會發光的原因，目前學界還沒有明確的定論，只知道與溫度及濕度的影響有關，常出現於雨後潮濕的夜晚；壽命非常短暫，約只有二至三天。

↑ 在夜晚發光的螢光菌（黑皮提供）

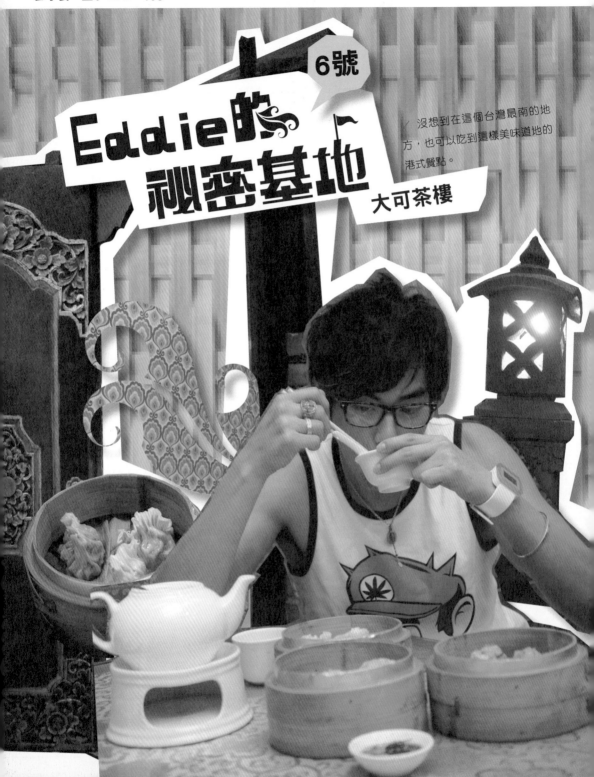

6號

Eddie的 祕密基地

大可茶樓

沒想到在這個台灣最南的地方，也可以吃到這樣美味道地的港式餐點。

✗ 我的飲茶天堂，小香港

離開墾丁的前一晚，正當我們一票人坐在阿元的車上，煩惱著該怎麼處理這「最後的晚餐」時，突然間，一個絕佳的Idea從我腦中閃過！Ouch！我怎麼會忘記這個六號秘密基地呢？接下來，我們馬上以最快的速度，驅車直衝「大可茶樓」！

傍晚時分，西下的夕陽散發著柔和的橘紅色光線，優雅地籠罩著古色古香的大可茶樓，形成一幕頗具詩意的景色；穿過那扇有著精美雕花的木門，我彷彿也跌入了時間的漩渦裡，來到了這座既華麗又古典的香港茶樓！此時我的心裡忍不住吶喊著：「好吃到掉渣的飲茶，我來啦～～」

✗ 木頭達人精心打造奇茶樓，好「靚」！

大可茶樓又名「奇茶樓」，因為「大＋可」＝「奇」嘛！瞧！我可沒「胡説」！你可以看看那一扇插在店門口、沒有牆的門，它頂上就掛著「奇茶樓」的匾額哩！

↓ 大可茶樓的裝潢是老闆娘的巧思，處處都有細緻的設計。

這間奇茶樓超有香江茶樓的Feel，既鮮豔亮眼卻又不失復古味道；店裡圍繞著各式各種精美的彩色木雕以及中國風的古典裝飾，從天花板掛的紙燈籠，到牆上華麗的緞布壁紙等，都是墾丁當地人稱「木頭達人」的謝老闆，和學室內設計的美麗老闆娘，共同完成的大作喔！我每次在裡面吃東西，都會因為眼睛忙著欣賞這些美麗的藝術品，而吃得很不專心呢！

二十年手藝的純手工飲茶，好「食」！

隨著一道道的美味料理上桌，陣陣撲鼻的香氣就像是童話故事裡的魔毯，把我輕飄飄地托了起來——攝影大哥！拜託你拍照動作快一點，我已經忍不住要向它們進攻啦！

正港的「珍珠海棠果」和「鮮蝦燒賣皇」口味道地，手中的筷子還沒將美食送到嘴裡，香味已經先把我給迷昏了！更別説吃下去的幸福感～實在是太太太開心啦！另外，滑嫩到不行、吃了會「咕溜咕溜」的「鮮蝦仁滑腸粉」也是我的最愛，而粒粒分明的「揚州炒飯」和Super道地的「廣東炒麵」，更是讓我一口接著一口……哇！筷子停不下來啦！

呼～吃飽喝足後，我很好奇究竟是何方神聖，能夠煮出這麼頂級的料理？答案就是那位一直躲在廚房，曾在五星級餐廳擔任過二十年主廚的蔡師傅！專

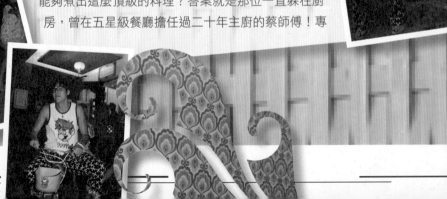

精港式點心的他，為了希望能讓更多愛吃港式飲茶的人，可以不用花大錢就吃到五星級的港式飲茶，於是便和謝老闆一起開了這間餐廳，以中低價位的消費提供最頂級的美味喔打入消費者的心！瞧瞧這近五、六十種的菜色，可都是細心的蔡師傅依照不同季節調整出來的「完美菜單」呢！

最後再給大家一個貼心小叮嚀，為了保持食物的鮮度，所以蔡師傅堅持一切純手工，而且是現點現做。所以囉！想來這兒一飽口福的人，可要跟我一樣，留住口水耐心等候囉！

飲茶情報特搜

大可茶樓

🏠 地　址：屏東縣恆春鎮恆南路2巷58號

📞 電　話：08-889-8383

🕐 營業時間：11：30 AM～14：30 PM

　　　　　　17：00 PM～21：00 PM

墾丁，有美麗的風景，好吃的食物，還有一群我的Local麻吉……，

這塊土地有我滿滿的愛。

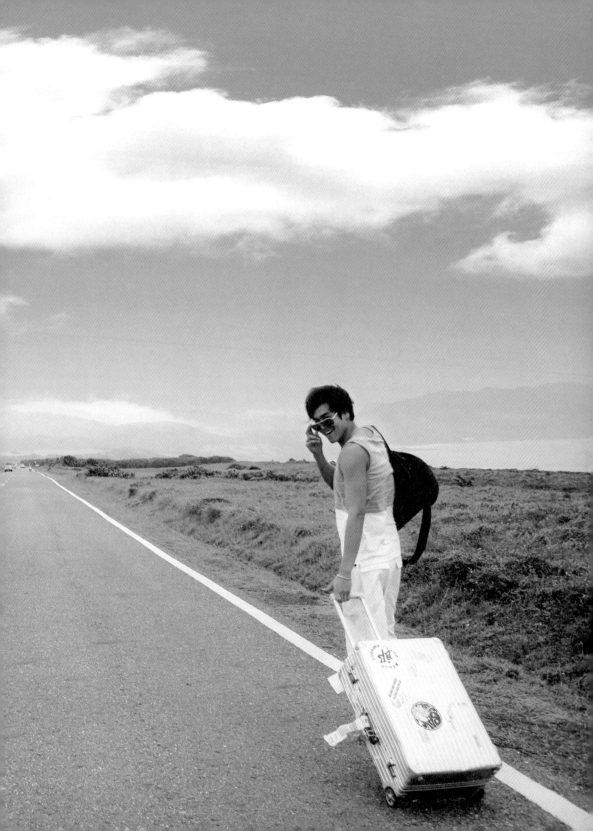

等您親身來體驗……

墾丁福華悠閒恬適的氣圍

不論清晨、黃昏或夜晚

不論春、夏、秋、冬

Howard
BEACH RESORT Kenting
福華渡假飯店
墾丁

946屏東縣恆春鎮墾丁路2號
TEL:08-886-2323 FAX:08-886-2300
http://kenting.howard-hotels.com.tw

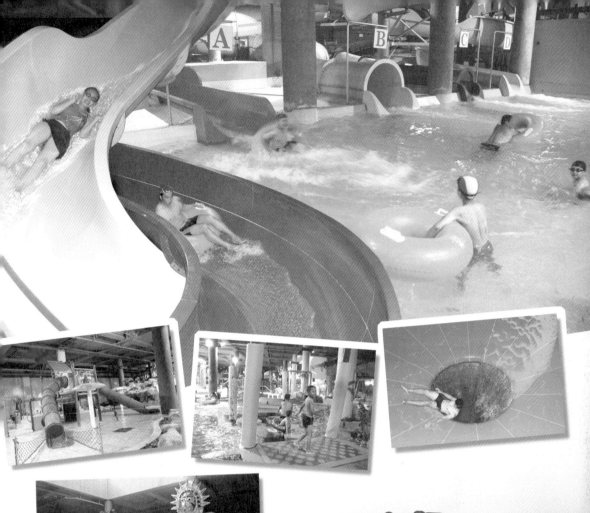

水世界室內飆水樂園
管他晴天還是雨天，夏天還是冬天
就是要來水世界High翻天！

水世界 Water Space

墾丁水世界渡假村
屏東縣恆春鎮墾丁路2號（墾丁福華渡假飯店內）
園區專線 Tel:(08)886-2241-2　　　　Fax:(08)886-2202
業務專線 Tel:(08)886-2324轉2537 Fax:(08)886-2559

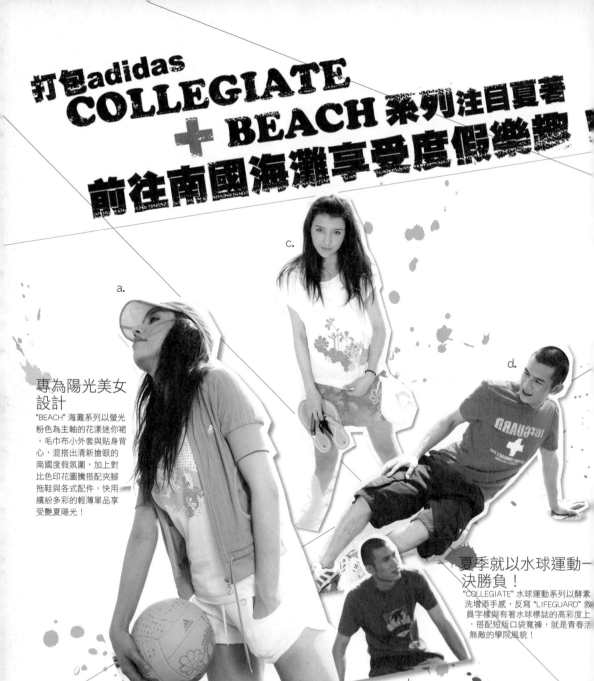

打包adidas
COLLEGIATE
✚ BEACH 系列注目夏著
前往南國海灘享受度假樂趣！

a.

c.

d.

專為陽光美女設計

"BEACH" 海灘系列以螢光粉色為主軸的花漾迷你裙，毛巾布小外套與貼身背心，混搭出清新搶眼的南國度假氛圍，加上對比色印花圖騰搭配夾腳拖鞋與各式配件，快用繽紛多彩的輕薄單品享受艷夏陽光！

夏季就以水球運動一決勝負！

"COLLEGIATE" 水球運動系列以酵素洗增添手感，反寫 "LIFEGUARD" 救員字樣與有著水球標誌的高彩度上衣，搭配短版口袋寬褲，就是青春活無敵的學院風貌！

b.

a. 外套 633728 NT1,380　背心 633742 NT880　短褲 633723 NT980　帽子 615730 NT550　排球 615771 NT600　b. 上衣628202 NT980　c. 上衣 633736 NT9
短裙 633737 NT1,280　拖鞋 013027 850　帽子 615113 NT500　d. 上衣 628226 NT980　短褲 627396 NT1,680

✚ 以上商品全省adidas運動專業系列直營/經銷店點皆售，詳情請洽(02)2509-5900

adidas
ORIGINALS

adidas

Fresh
Karma

ZAMBOS & SIEGA

Karen ZAMBOS
vintage couture

KILL CITY

ROCKERS nyc

Elegantly Waisted

RELIGION

BRIAN LICHTENBERG

jovovich-hawk

Paris Hilton
Exclusively from dollhouse

noir

MARRIED
TO THE
MOB

AN ORIGINAL PICTURE BY
HOUSE
of the
GODS

TRUCK
JUST
PUNK

JUNK FOOD

AZFN Colour Change Fabric

Bejeweled

MANIMAL

NEU
STORE

台北市大安區敦化南路一段 177 巷 17 號 1F
TEL:02.8771.8170 OPEN:12:00~22:00 | SAT:12:00~22:30
www.neu.tw

R.I.P
STREET
WEAR
1991-2008
X-LARGE

ZOOM IN BLOG!

smart max 唯一專屬部落格OPEN!

速上 *yam* 天空部落 搜尋smart max!

http://blog.yam.com/smartmaxman

時尚×品味最新潮流速報
集結國內外潮流資訊
以最快速的方式傳達給讀者

與讀者一起分享超人氣話題
以smart max精采單元發想
提供讀者一個屬於自己的平台

smart max精采活動花絮
5、6月前進職場
「男性BQ美力講座」大受好評!

Back Issues

smart max 達人雜誌國際中文版

頂級時尚與街頭流行的完美結合
直擊台北東京零時差時尚風格

提供男性全方位的生活態度

從Fashion、配件item、Culture品味、Life Style、3C科技、環保⋯
等全方位多元豐富的內容，讓每位男性都能擁有屬於自己獨特的
Style & Look。

Advance

七月smart max特殊企劃
「特殊的日子」

親情與愛情是人永遠解不開的羈絆⋯
本期smart max特別邀請名人們一起分享情人節與父親節的感觸
提供特殊節日、特殊時機極具時尚又符合實用的item建議

下午茶券

- 憑截角入住平日及一般假日依當季促銷價計
 可獲贈下午茶2客（套裝行程、特惠價除外）。
- 即日起至98年3月31日止，每房
 限用一張（特殊假日不適用）。

Howard
BEACH RESORT Kenting
福華渡假飯店
墾丁

946屏東縣恆春鎮墾丁路2號
TEL:08-886-2323 FAX:08-886-2300
http://kenting.howard-hotels.com.tw

憑此券可享
水世界飆水樂園門票買一送一
每人限用一張
即日起至98年3月31日止（特殊假日不適用）。

墾丁水世界渡假村
屏東縣恆春鎮墾丁路2號（墾丁福華渡假飯店內）
園區專線 Tel:(08)886-2241-2　　Fax:(08)886-2202
業務專線 Tel:(08)886-2324轉2537 Fax:(08)886-2559

彭于晏·
墾丁15×6

havaianas 人字拖鞋鑰匙圈兌換券

（限量 500 份，送完為止，市價 150 元台幣）

兌換地點：全省 in the playground 門市

忠孝概念	02-8773-1915	台北市忠孝東路四段 223 巷 10 號
淡水英專	02-2621-9409	台北縣淡水鎮英專路 117 號
台北天母	02-2876-8977	台北市天母西路 3 號 1F-47
師大龍泉	02-2362-6258	台北市龍泉街 60 號
高雄文橫	07-221-3975	高雄市文橫路二段 125 號
站前公園	02-2389-6907	台北車站公園路麥當勞前（信陽街 2 號）

havaianas

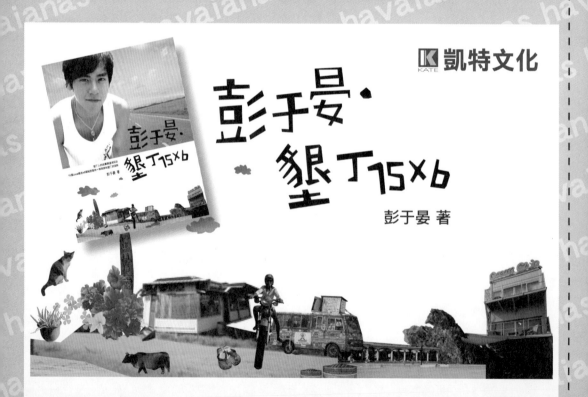

凱特文化 KATE

彭于晏‧

墾丁75×6

彭于晏 著

蓋章處
2　4　6
1　3　5
（蓋章處）

《集章處》

《活動時間》
即日起至97年9月30日截止（郵戳為憑）

《活動辦法》
凡持本活動護照至指定商家蓋滿6個章（無需消費），寄回凱撒文化，便有機會抽中多隊限量好禮！！郵寄地址：台北市100
重慶南路一段121號5樓之4

◎配合店家資訊(電話/地址)

店家	電話	地址
墾丁衝浪店1	08-886-2076	屏東縣恆春鎮墾丁里21-2號
墾丁衝浪店2	08-885-6806	屏東縣恆春鎮墾丁里66號
AT衝浪店	08-886-8440	屏東縣恆春鎮墾丁里42號
GAGA Studio	0929-010-474	屏東縣恆春鎮南灣路鞍山巷50號之3-8
阿興海產	08-886-6627	屏東縣恆春鎮大光里大光路115-6號
花園紅了	08-885-1011	屏東縣恆春鎮帆船路846巷18
夏威夷的豬哥	0963-244-177	屏東縣恆春鎮墾丁里大灣路266號
東港餃子館	08-889-9575	屏東縣恆春鎮成功路688號
佳樂水小吃部	08-880-1497	屏東縣滿洲鄉港口村茶山路380號
鄉村冬粉鴨	08-889-8824	屏東縣恆春鎮德路28號
瑪格麗特餐廳	08-886-1679	屏東縣恆春鎮墾丁路21-3號
AMY'S CUCINE	08-886-1977	墾丁里墾丁路131-1號
havaianas墾丁門市	08-885-6801	屏東縣恆春鎮墾丁路192號

廣 告 回 信
台 北 郵 局 登 記 証
台 北 廣 字 第 2 7 7 6 號
免 貼 郵 票

台北市100重慶南路一段121號5樓之4

凱特文化　收

姓名：

地址：

電話：

K凱特文化 讀者回函

敬愛的讀者您好：
感謝您購買本書，請填妥此卡寄回凱特文化出版社，我們將不定期給您最新的出版訊息與特惠活動資訊！

您所購買的書名：_____

姓名：_____　　性別：□男　□女

出生日期：_____年_____月_____日　年齡：_____

電話：_____

地址：_____

E-mail：_____

_____　學歷：1.高中及高中以下　2.專科與大學　3.研究所以上

_____　職業：1.學生　2.軍警公教　3.商　4.服務業
　　　　　　　5.資訊業　6.傳播業　7.自由業　8.其他

_____　您從何處獲知本書：1.逛書店　2.報紙廣告　3.電視廣告　4.雜誌廣告
　　　　　　　　　　　　　5.新聞報導　6.親友介紹　7.公車廣告　8.廣播節目
　　　　　　　　　　　　　9.書訊　10.廣告回函　11.其他

_____　您從何處購買本書：1.金石堂　2.誠品　3.博客來　4.其他

_____　閱讀興趣：1.財經企管　2.心理勵志　3.教育學習　4.社會人文
　　　　　　　　　5.自然科學　6.文學　7.樂藝術　8.傳記　9.養身保健
　　　　　　　　　10.學術評論　11.文化研究　12.小説　13.漫畫

請寫下你對本書的建議：_____

即日起將讀者回函寄回凱特文化，即可有精美小贈品，數量有限，送完為止。

愛旅行 13

彭于晏‧墾丁15×6

作者：彭于晏
發行人：陳韋竹
總編輯：嚴玉鳳
編輯：蔡錦豐
美術編輯：葉馥儀
法律顧問：志律法律事務所 吳志勇律師
出版者：凱特文化創意股份有限公司
地址：台北市100重慶南路一段121號5樓之4
電話：（02）2375-5878
傳真：（02）2375-5885
劃撥帳號：50026207凱特文化創意股份有限公司
讀者信箱：Service.kate@gmail.com
凱特文化部落格：http://blog.pixnet.net/katebook

- -

經銷：農學社
地址：台北縣新店市寶橋路235巷6弄6號2樓
電話：（02）2917-8022
傳真：（02）2915-6275

初版：2008年7月
定價：299元

國 家 圖 書 館 出 版 品 預 行 編 目 資 料

彭于晏‧墾丁15×6 / 彭于晏 著.
--初版---臺北市：凱特文化創意；2008.07
面； 公分.--（愛旅行；13）
限量版 ISBN 978-986-6606-07-6(平裝)
733.9/135.69 97012367
一般版 ISBN 978-986-6606-06-9(平裝)
733.9/135.69 97012005

1.遊記 2.屏東縣

KATE